大师课堂
吴湖帆山水技法图解

吴湖帆　绘
宫　力　编著

上海书画出版社

前　言

谈及 20 世纪的上海山水画坛，吴湖帆是一个无论如何都绕不过去的名字。因为这个名字所承载的，不仅是传统山水画的正脉，更是传统山水画得以继续发展的生命力。众所周知，浙江吴昌硕的金石大写意画风在席卷上海多年后，随着吴昌硕的去世，这路画风很快就被江苏"三吴一冯"（吴湖帆、吴待秋、吴华源、冯超然）的传统山水画所替代，后者继而扛起了沪上画坛的新旗帜，而吴湖帆无疑是"三吴一冯"中最为出色的画家。

吴湖帆（1894—1968），江苏苏州人，为吴大澂嗣孙。初名翼燕，字遹骏，后更名万，字东庄，又名倩，别署丑簃，号倩庵，书画署名湖帆。除了名列"三吴一冯"，吴湖帆还与赵叔孺、吴待秋、冯超然合称为"海上四大家"。每日频繁出入于其书斋"梅影书屋"者，除了其弟子外，均是当时沪上名流。"梅景书屋"已然成为当时沪上画坛的一个重要地标，可见吴湖帆在沪上画坊地位之尊崇，几乎可以说是"一时无两"。吴湖帆的画风，早期以董其昌、四王吴恽等明清之际的松江画派南宗正脉为主，随后又博采众长地取法明四家并上溯宋元诸家，再后慢慢幻化出自己雅腴清美、糯润绵厚的画风。张大千在晚年曾说道："山水竹石，清逸绝尘，吾仰吴湖帆。"又曾说："若赞我所画人物为三百年来一人，爰或不多让。若言山水，则有湖帆兄在，吾岂敢。"由此可见，吴湖帆的艺术水准确已达到登峰造极。

到了 20 世纪 50 年代，吴湖帆的笔墨功底和对传统的认知已然到达了一个新的境地，加上当时游览山川的经历，于是在浸淫传统与师法造化的双重条件之下，达到了其艺术的顶峰。

吴湖帆的山水画以精工秀丽的风格名世，颇得时誉，尤其是其熔青绿、浅绛甚至水墨于一炉，新颖明快却又不失传统的画风深得画坛称赞，谢稚柳称其画为"似古实新"，是非常准确的评价。以至于其去世后，其苏州同乡朱季海还发出了"人间吴画，遂止于斯"的叹息。

近年来，吴湖帆的作品再次成为了艺术、收藏乃至学术界的热点。但非常遗憾的是，吴湖帆绝大多数作品都属于较为细腻的风格，已然耗费了画家大量的时间和精力。20 世纪 50 年代，当其技艺达到炉火纯青的境地时，他作画却并不甚勤，其中有身体抱恙的原因，也有环境对其精神影响的原因以及看画、评画为主的教学习惯。因此，他并没有留下专门传授其艺术技法的课徒稿，甚至本打算记录其艺术见解的手稿也在当时的环境下被其本人书生气地付之一炬。所以要了解其画风和艺术技法，只能从其他方面加以窥探。首先，可以观察其早年临摹古贤的作品，以了解吴氏对传统研习的脉络和流程；其次，可从吴氏弟子辈中问询吴氏作画的技法；再有，便是从文献、作品本身中通过比对、实践、感悟来探索其中的关键了。本书即是通过以上方法，经过数年的信息收集、整理、编辑、汇总后的一次阶段性总结，尤其需要感谢吴湖帆弟子任书博先生及其哲嗣任德洪先生在本书编写过程中所提供的诸多宝贵信息。

本书希望能帮助一些对吴湖帆作品有兴趣的读者，在欣赏、学习吴湖帆作品及研习其技法的过程中起到些许指引作用，同时还希望能对与吴湖帆艺术有关的学术发展起到一些基础性的作用。当然，限于认识与水平有限，本书肯定不能完全反映吴湖帆艺术的全部风貌，在此也恳请读者予以指正。

目录

林木篇

　　林木是山水画中重要的组成部分，其中有典型特征的如松树、柳树、篁竹，画法上则可分为点叶树法、夹叶树法两类。吴湖帆的林木画法主要取法赵孟頫、倪瓒、王蒙、董其昌等人，注重研求笔墨点线的同时，也重视树木的合理组合与搭配，故画中林木有清润丰厚之感。他还极其重视色彩的搭配，除了常见的汁绿、墨青、石绿等晕染树叶之外，还运用紫色、白色等常人不注意的颜色绘制花草配景，这是其学习南宋人而加以改造的画法，从中可见其取法之广博、运用之灵变。

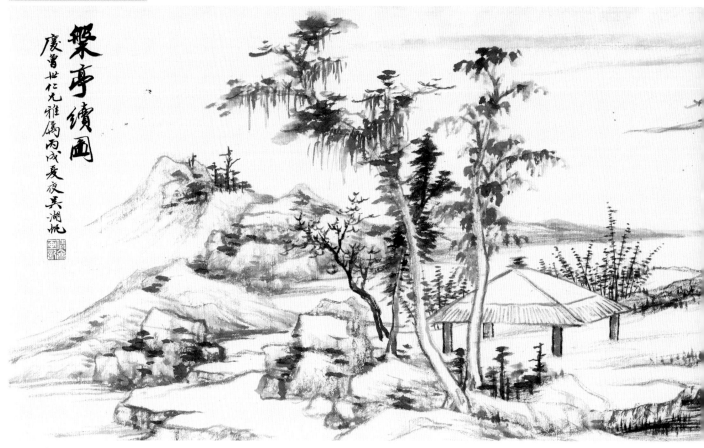

吴湖帆《樊亭续图》

取法 取法元人的枯树画法

　　吴湖帆的山水画，笔墨由明清而上溯宋元，尤其于元人处得益甚多。这条脉络基本就是由四王、董其昌而上溯元四家。吴湖帆多年心摹手追元人之迹，其笔墨中处处透露出与元人画家的一脉相承。这种审美意识一方面得自其家学渊源；另一方面则来自于其自身的修养与审美旨趣。这种审美旨趣不仅出现在他的作品中，更在其收藏活动及与同侪的交流中时有表现。概括来说，这是一种由文人画气息主导，重视清雅端庄格调的画学思想。而这种画学思想中，"清雅"的一元尤其与倪瓒的作品最为相合。在倪瓒的绘画中，枯树则是最富特色的一个元素，也是吴湖帆师法倪瓒的重点。

　　吴湖帆《樊亭续图》中树木舒朗，枝叶无多，均以淡墨渴笔写主干，再以渐浓的墨色以中锋画出小枝，最后以横点点出叶子。树木的高低排布错落，枝叶的点线变化丰富。因为着墨无多，所以对笔墨有着很高的要求：用笔挺拔，枝条柔美而不乏细韧之劲；墨色微妙，变化自然，即所谓"渴中见润"，颇有隽永之味。

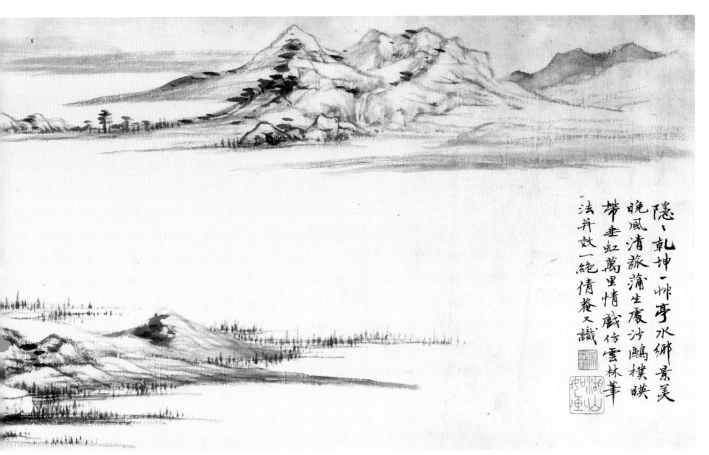

隱隱乾坤一艸亭水鄉景美
晚風清旅蒲生廣沙鷗撲暎
帶垂虹萬里情戲仿雲林筆
法并敚一絕倩卷又識

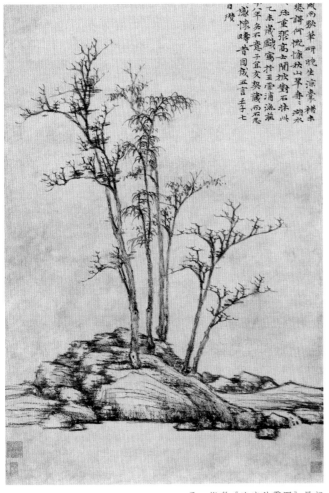

元 倪瓚《漁庄秋霽图》局部

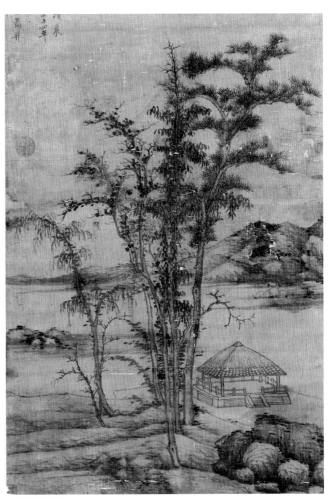

元 倪瓚《松林亭子图》局部

吴湖帆《枯木竹石图》

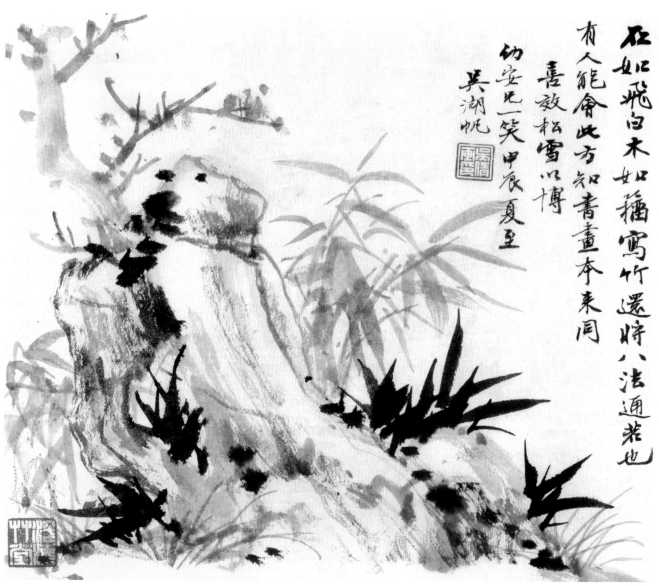

吴湖帆《仿赵孟頫枯木竹石图》

4

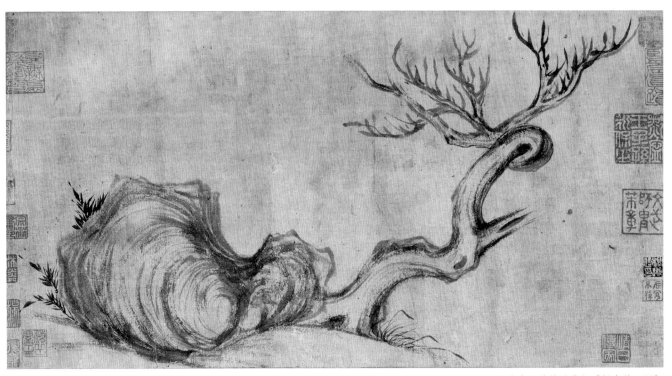

北宋 苏轼（传）《怪木竹石图》

变化 石如飞白木如籀

枯木不但可以作为山水画的一种林木，也可以单独成为一个题材，尤其受到苏轼、赵孟頫等文人画家的推崇。吴湖帆晚年尤其热衷于"枯木竹石"题材的创作。吴湖帆一方面秉承两位先贤的笔意，又因为自身审美与画法的关系，在创作类似题材时融合了一些潇洒与秀美的意味，带有自身的笔墨风格，主要表现在笔法上更加多变，墨色也更趋淋漓。这类作品中尤其凸显用笔的意味，枯木枝条裹锋起笔，小竹则用笔尖顺势连挑带点，比之前贤更见灵动之感。而在造型上也不一味只讲究"逸笔草草"，而是尽量表现物象的造型与质感，只是在表现上更多地追求旷达的一面。

在这类题材的画作中引入草书题款是吴湖帆前无古人的创举，因为这需要作者有相当的书法造诣。飞动的线条与画中枝干的飞白互相呼应，真正将赵孟頫"石如飞白木如籀，写竹还将八法通。若也有人能会此，方知书画本来同"这一题诗的精神完美演绎。

5

松 树

吴湖帆《四欧堂校碑图》局部

取法 取法王蒙的扇形松树

　　松树是山水画中极其重要的树种，郭熙《林泉高致》中就明确提出："林石先理会一大松，名为宗老。宗老既定，方作以次杂窠、小卉、女罗、碎石，以其一山表之于此，故曰宗老，如君子小人也。"这明确了松树在山水画中的地位。五代荆浩《笔法记》中也记录了荆浩将画松作为练习基本功的例子加以说明。其实，历代山水画家无不把松树作为大宗对待，甚至将其单列于林木之外，成为一个独立的品种，可见其在山水画中的地位和作用。

　　"元四家"之一的王蒙常以长松入画，成为其作品的一个重要标志。其画法尚"密"，如《春山读书图》中的长松树干坚挺，四面出枝，重视松针层层叠叠的效果，排枝布干多以中间竖立而两边渐次倒下的方法处理，呈现中紧侧松的风貌，多组松树的集合形成浑厚浓密的块面状效果。吴湖帆非常熟稔元四家的笔法，对王蒙松树的画法也颇有心得，《四欧堂校碑图》便是取法王蒙松树画法的典型之作。与王蒙画松针的组织法略有不同，吴湖帆更喜欢以攒针为组，再集多组堆垛而成块面。

6

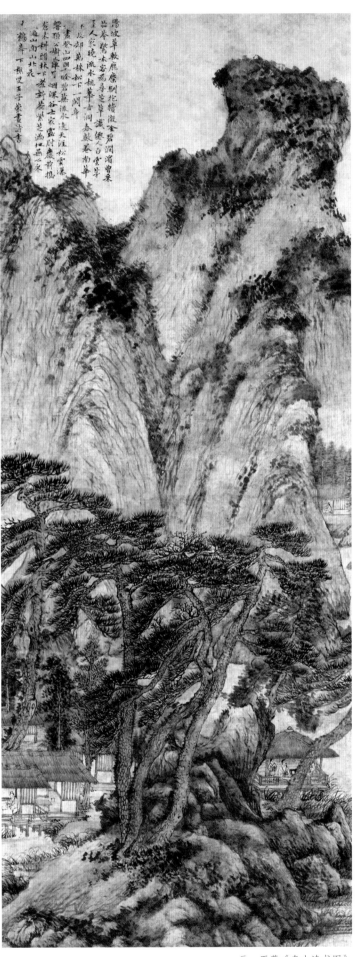

陽坡草軟鹿麛馴花塢微交碧澗潺湲桑

柘卷未宏為尋芝出草誰道人自雲深

主人家晓源水桃華古洞春聲卷南華

寫蒼山四朝除碧畫葦山一澗幽

蓋巒石樹鶴轉一煙溪逸天涯松雲凜

茗木科朗林卜茶新蒐士家嘉尉慶前撼

過山阿內北花滿紫芝漓地無心采

丁鶴舞下賴里王子蒙畫詩書

元　王蒙《春山读书图》

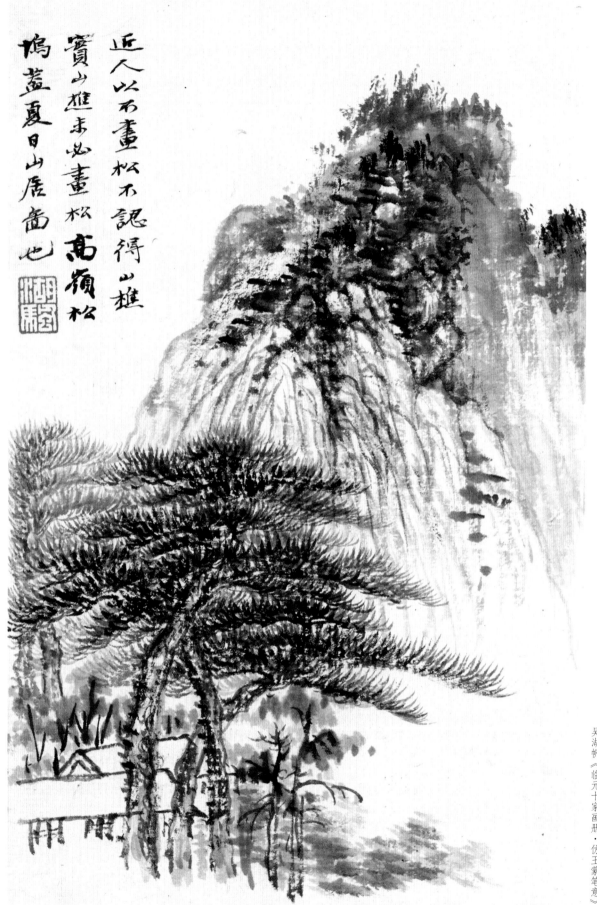

近人以不畫松不認得山樵
實山樵未必畫松　高頷松
鳩盦夏日山居畫也

吴湖帆《临元十家画册·仿王蒙笔意》

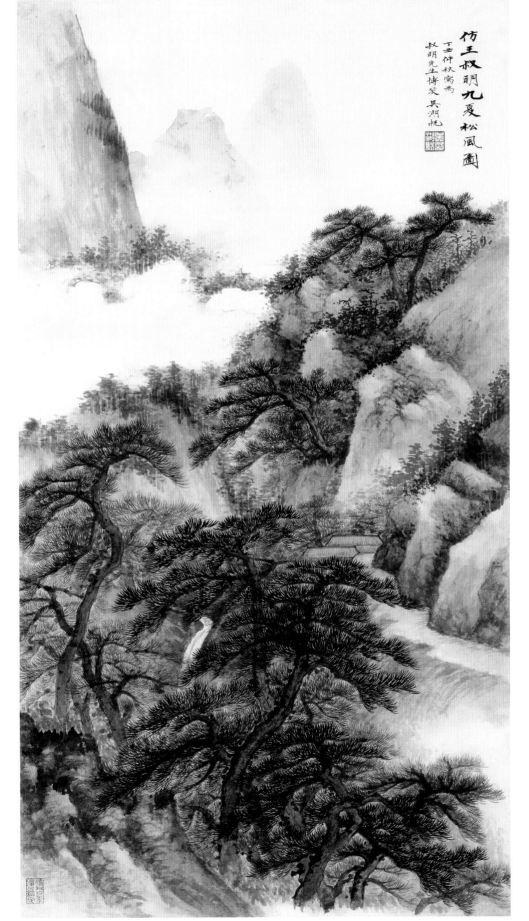

仿王叔明九夏松风图
丁丑仲秋写为
叔明先生博笑 吴湖帆

变化 纵深感的加强

　　吴湖帆画中的长松
多宗王蒙笔法，以赭墨
通染枝干，并加苔点，
有苍老的质感。松针以
浓墨写出，重视骨力，
不再烘染色彩，倍见精
神。在造型上，吴湖帆
虽然也以长松支撑画
面，但较王蒙更见几分
婀娜，墨色也略见丰腴，
又善以浓淡的差别来区
分前后，表现纵深层次。
这是吴湖帆以王蒙的笔
墨、造型为基础，并从
空间纵深的角度所做的
尝试。

吴湖帆《九夏松风图》

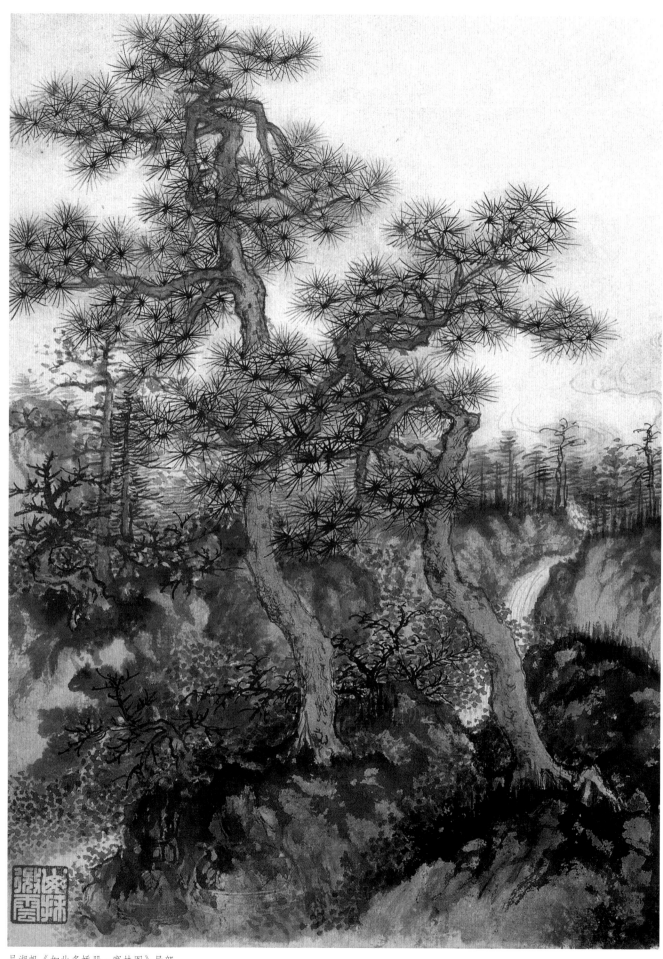

吴湖帆《如此多娇册·寒林图》局部

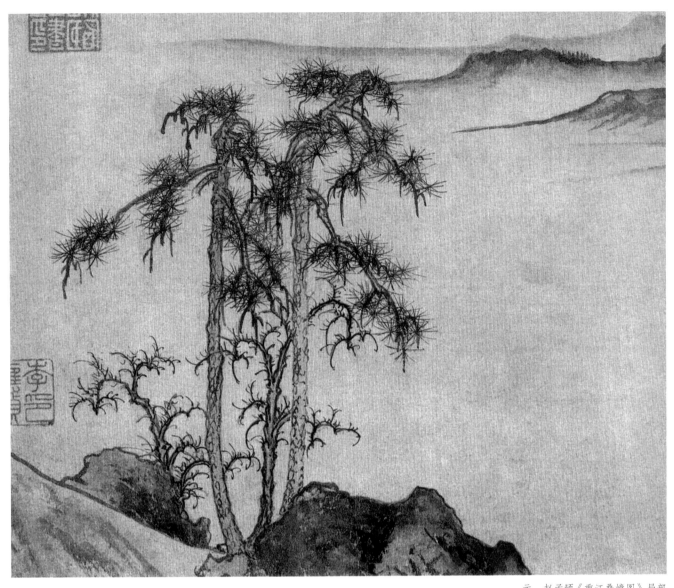

元 赵孟頫《重江叠嶂图》局部

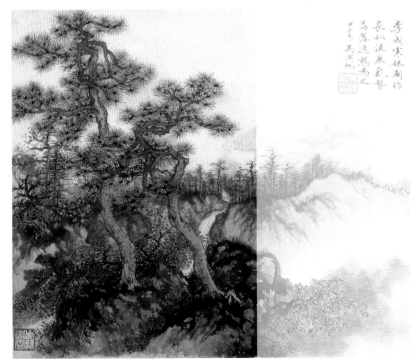

李成寒林图作
长松流水气势
磊落追拟为之
甲午冬 吴湖帆

吴湖帆《如此多娇册·寒林图》

取法 取法李郭画的圆松针

　　就松树而言，古代佳作甚夥，宋元皆有高手，除扇形松针之外，还有一种圆松针亦较常见。吴湖帆积极向宋人取法，如向北宋李成取法松针的画法。具体方法是以细劲之笔，由外向内画出挺拔的松针，造型上相对较长，但是松针攒如圆轮，每个圆轮作为一个单位，彼此互相交织，排布上也较为舒朗，最后敷以极淡的花青，便有葱茏透明之感，而且显得松针特别清新，同时具有一定的装饰纹理感。

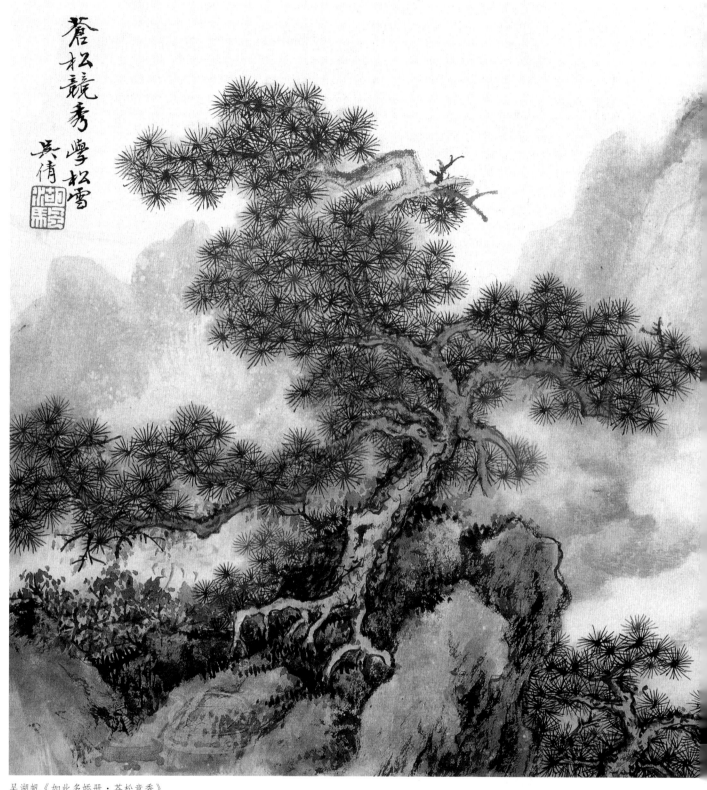

苍松竞秀
学松雪
吴倩 [印]

吴湖帆《如此多娇册·苍松竞秀》

取法 其他笔法的松树

元代赵孟𫖯是吴湖帆取法的重要对象之一，《如此多娇册》中有一开学赵孟𫖯画法。其画松的方法也采用圆松针法，但是松针相对较短，而交织的密度更大，松树均以浓墨画出，如乱针密绣，更见浓郁。松干造型则更为虬曲以见其苍老，松树干部的圈纹则弱化了鱼鳞纹程式化的描绘，而加强了粗粝的肌理感。

除常见的扇形松针与圆松针外，吴湖帆还有一种破笔松，即松针以笔腹点出，并以浓淡墨色区分前后关系，再罩染色彩，有苍茫浑厚之致，如《天平山一线》《双松叠翠图》中的松树便是如此。

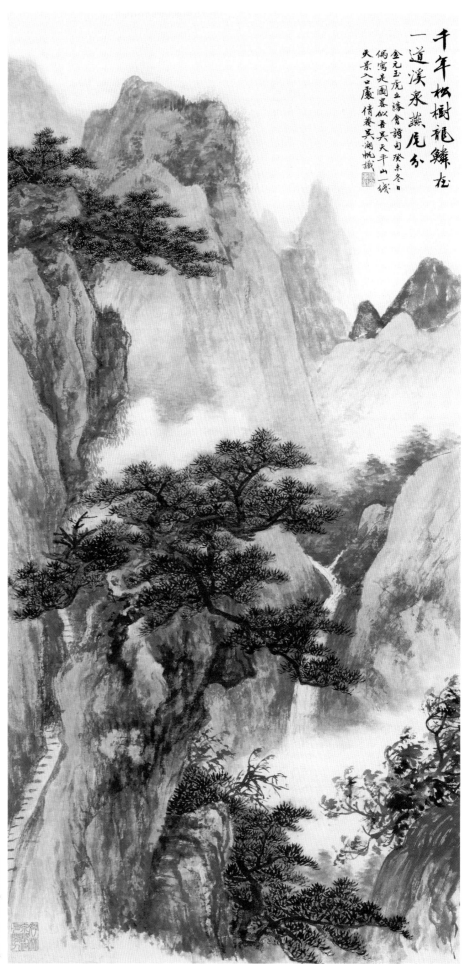

千年松樹龍鱗在
一道溪泉燕尾分
金元玉虎立臻會詩句癸未冬日
偶寫是圖畧似吾吳天平山一綫
天景入口處倩盦吳湖帆識

吳湖帆《天平山一線》

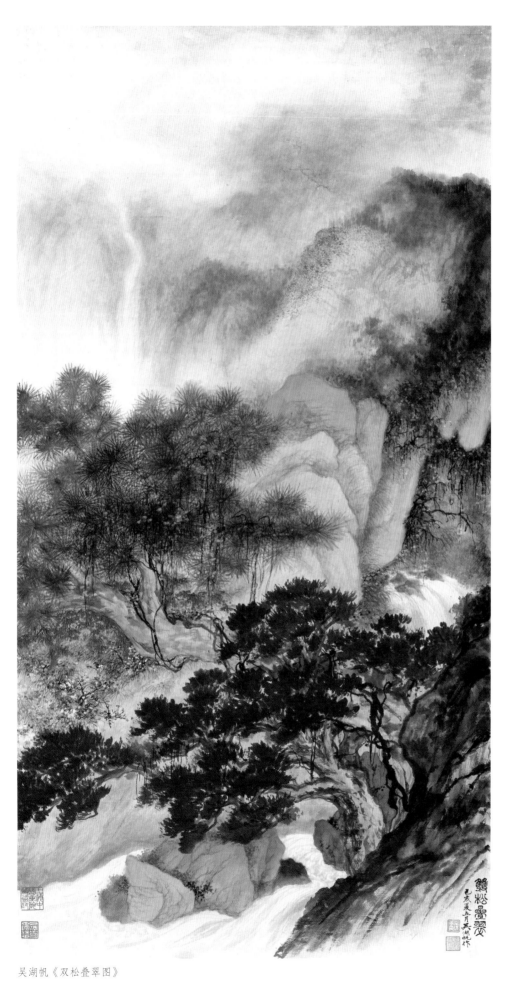

吴湖帆《双松叠翠图》

变化 《双松叠翠图》

《双松叠翠图》是吴湖帆画松的代表作。图中以不同的松针画法区分两株松树，两者一湿厚，一干秀。湿厚者用笔潇洒，纯以浓墨点出，一气呵成。干秀者以细笔画圆松针，墨色稍淡，织若云锦。表现上前者更见淋漓之态，后者更见挺劲之意。两者葱茏丰茂，透露出勃勃生机，既互相分明，又融合统一，展现出水气氤氲的空气感。

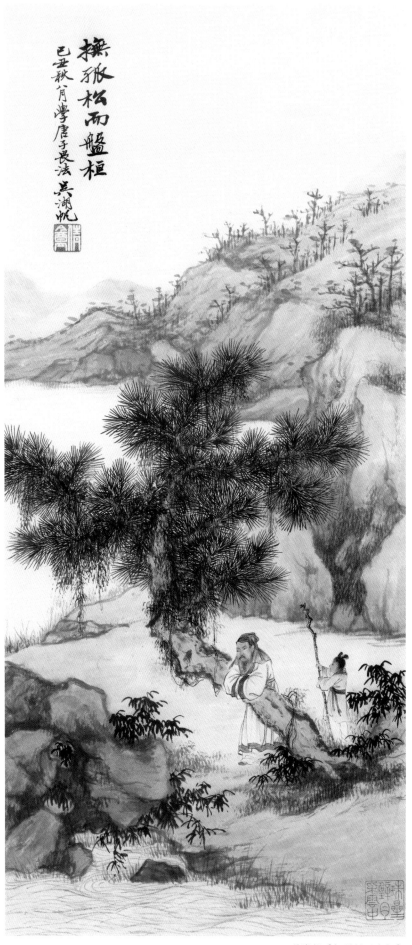

《抚孤松而盘桓》

　　相比全景构图的山水画中松树趋于概括、符号化或程式化的表现，在山水小景中的松树则更加注重"应物象形"的客观表现，吴湖帆常以近乎特写的方式表现松树。《抚孤松而盘桓》中的松树松针被夸张放长，浓郁茂密，层层拓展，松针向外八面伸展，有强烈的外拓趋势，松树墨色浓重清亮，更见精神抖擞。枝干上藤蔓盘结，表现元素丰富细腻。造型上欲扬先抑，体现老松郁勃的生命力。这株孤松虽然占据了画面的绝对位置和相当的体量，但却无丝毫的迫塞感，这是因为松树造型的生动使然，且起到了支撑起整个画面的作用。

吴湖帆《抚孤松而盘桓》

15

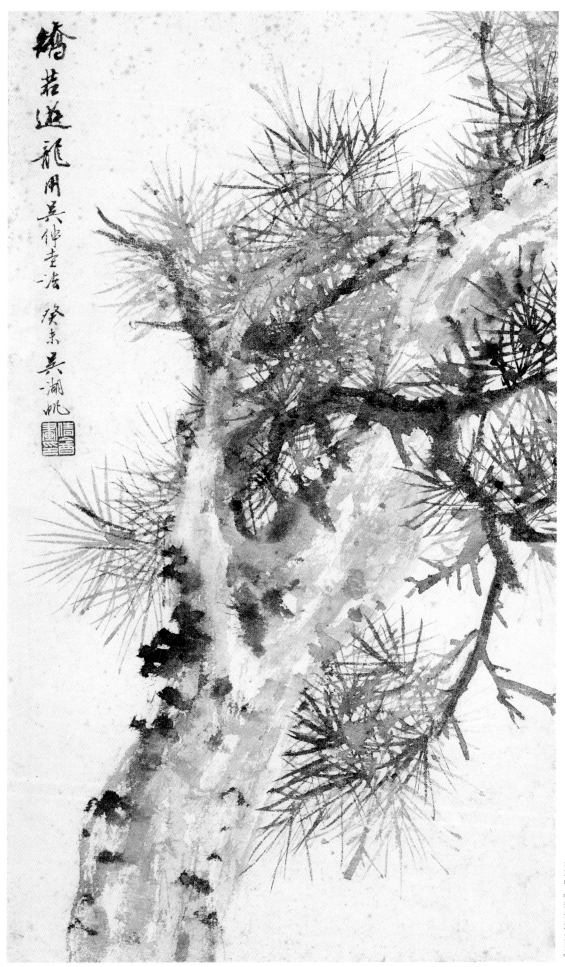

矫若游龙用吴仲圭画法 癸未 吴湖帆 [印]

吴湖帆《矫若游龙图》

变化 以松为主题的作品

吴湖帆还有一类作品专画松树，即画面以单纯表现松树为主题。这类题材往往赋予松树更多的精神象征，主要为了表现松树矫健、挺拔、坚韧、不屈的精神。他常以大笔淡墨快意勾画松树的大致造型，再以篆隶的笔法写出大枝，并以细笔一气呵成完成松针，最后补上藤苔竹石等配景。这类题材在吴湖帆的作品中较为多见，既见有豪放的率意挥洒，亦有细密精工的描绘，风格变化较多。有些则因绘画的纸性不同而显露出不同风貌，如在不吸水的熟纸上墨色变化淋漓，松针带有透明感。而在吸水性较强的生纸上，笔墨的变化带来许多有意无意的浓淡交融，便又多出许多微妙的细节，如枝干的前后转折、老嫩粗细的质感变化、斑驳的纹理等等。

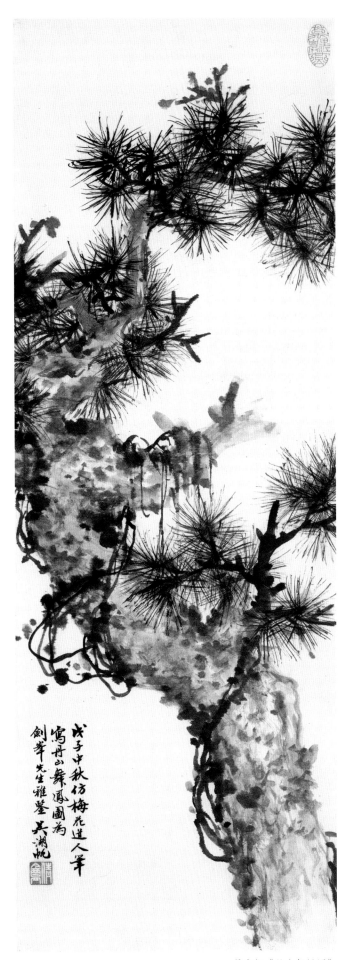

吴湖帆《丹山舞凤图》

17

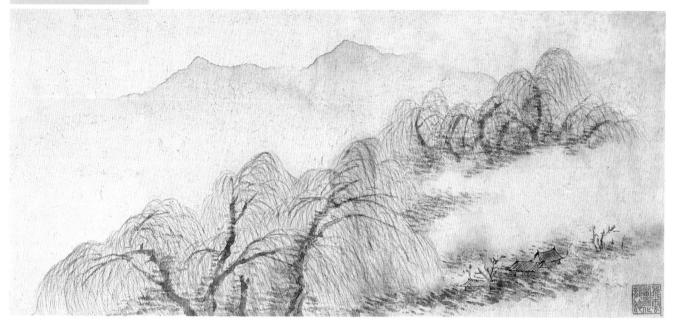

吴湖帆《新柳图》

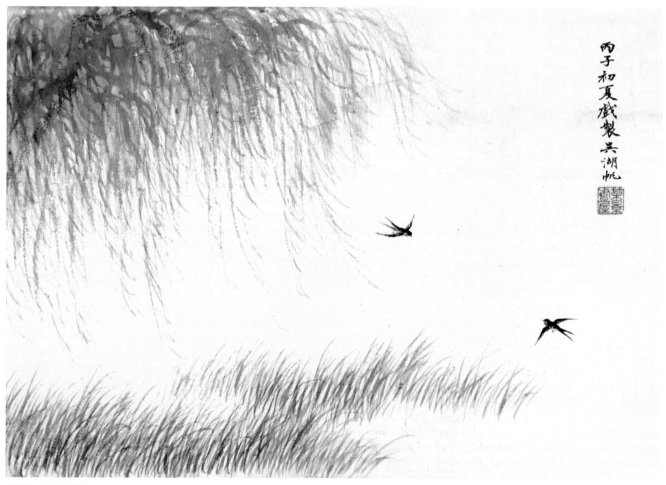

丙子初夏戏製 吴湖帆

吴湖帆《柳燕图》

南宋　夏圭《西湖柳艇图》局部

取法 取法南宋人的柳树

　　山水画中的柳树往往成片成林，俨然有明媚的春色，宋人惠崇、夏圭、赵令穰常画柳。吴湖帆善画烟柳，方法是在完成柳树的主体后删繁就简地画出细韧的枝条。有时候枝条低垂，是为无风景象，有时枝条飘扬，则是表现微风荡漾、春风轻柔的样子。吴湖帆的画风宁静典雅，极少描绘极端的风雨气候，所以柳树往往与和煦的春景山水相配，大多也只是轻微飘动之势。

　　画静态的柳树，枝条起笔处虽有前后直欹的不同，但是收笔处都垂直于地面。这是描绘春深夏初时分，柳枝低垂的样貌以显示其丰茂。若表现风柳，则枝条当偏向一边，新生者轻嫩，画时枝条略短，偏斜角度稍大。老枝枝长叶茂，所以偏斜角度需要小一些。画柳树的线条既要劲道又要飘逸柔美，即所谓"杨柳丝丝弄轻柔"。画柳枝的用笔可用拖笔中锋画出，用笔忌太快太缓，需不疾不徐。

　　柳树多以汁绿烘染。吴湖帆画柳，除了枝条表现极见用笔的功力外，用色也极讲究，往往多遍渲染，每遍根据需要又有色彩倾向的轻微差别，如深厚处、交叠处微带青色，在局部为了增加色彩变化则会调入些许矿物色以增加变化和厚度，最后形成厚薄相间的效果。这样的渲染方法可以使厚重处滋润深邃，绝无板滞之弊，仿佛密林深处，一眼不能看透，伴以隐约的小径溪桥，营造隐逸幽深的氛围。清淡处又仿佛溪边水畔，有轻烟薄雾遮掩之意。

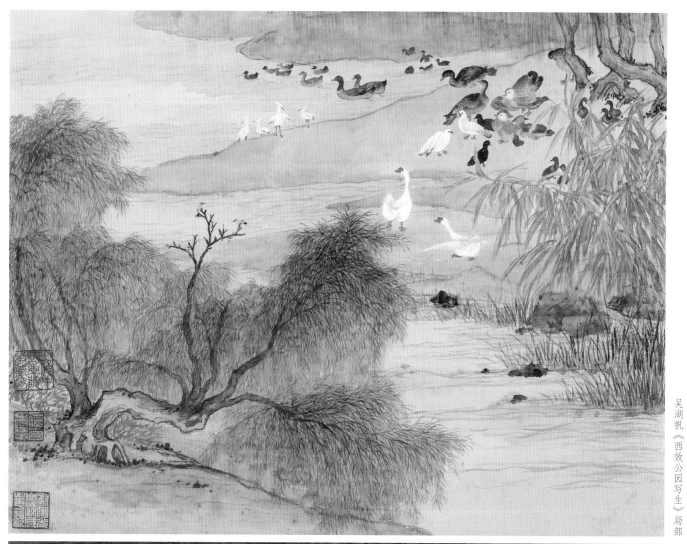

20

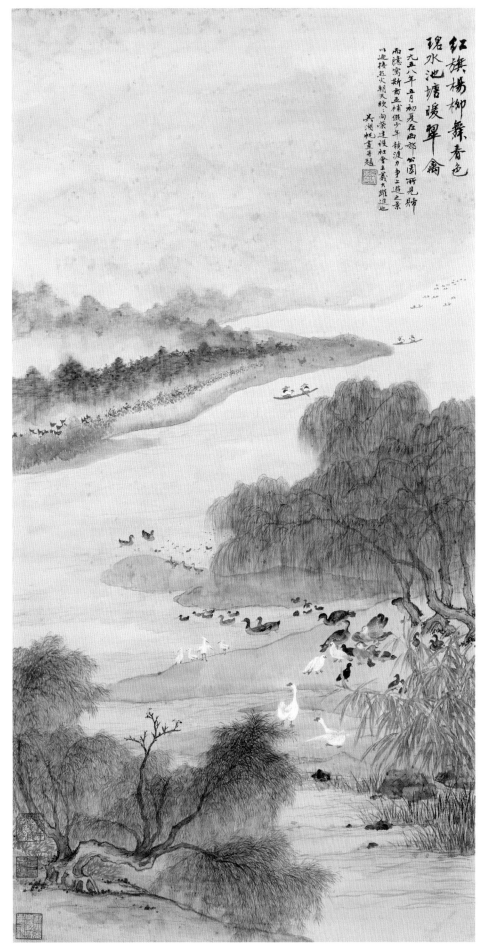

红旗杨柳舞春色
瑥水池塘暖翠禽
一九五八年五月初夏在西郊公园所见帰
而臆写新啇画补缀少年竞渡力争工遊之景
以免擞起火朝天然：向紥建设社会主义大跃进也
吴湖帆画并題

取法 暗示季节的柳树

　　历代山水画中不乏画柳
的高手与佳作，如宋代惠
崇、夏圭，明代唐寅等画
家的作品，都是吴湖帆取
法的源泉。《西郊公园写
生》中近景的柳树枝条细
密柔韧，吸取了惠崇《溪
山春晓图》中柳树的画法。
其枝干结构基本一致，而
枝叶之多寡则区分了早春
或暮春的柳树。当枝叶繁
茂时，可以用整体渲染的
方法表现。而当表现早春
二月，枝叶初生且稀少时，
可以用色、墨在枝条上点
出柳叶。

吴湖帆《西郊公园写生》

21

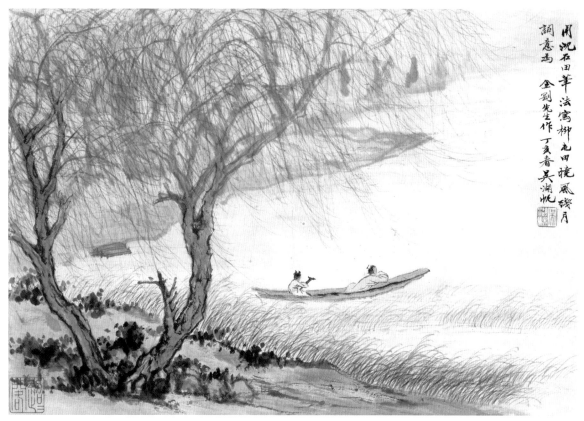

吴湖帆《晓风残月图》

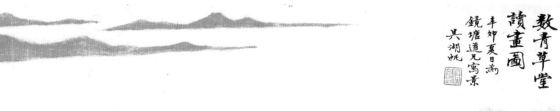

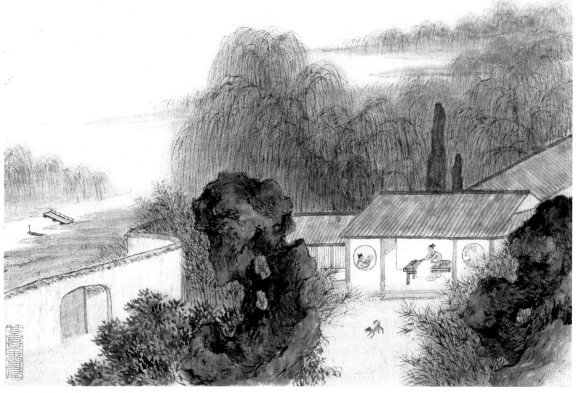

吴湖帆《数青草堂读画图》

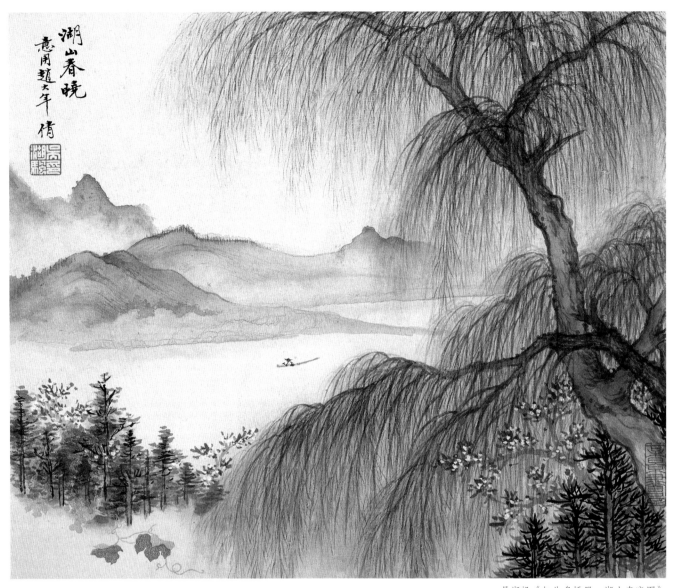

<div align="right">吴湖帆《如此多娇册·湖山春晓图》</div>

变化 桃树与柳树的搭配

　　柳树常常在山水画中作为主要的树种出现，一般成林成片，如此则不宜画中再有其他树种过多的出现，否则容易造成整体突兀不协调。而且柳树生长于春季，所以不同季节的植物也不能出现。人们常说"桃红柳绿"，桃树作为同季节的树种，常与柳树并置，但是柳树成林，是为主体，桃树不能喧宾夺主，多以点缀的性质出现，是为"主次之分"。

　　《如此多娇册》中有一开《湖山春晓图》，画中以桃树些许点缀深荫翠柳，并辅以杂树。整体来看，柳树占据了绝对的主要位置，是为画面之主体。吴湖帆在处理柳条时，特别注意枝条之间的聚散，柳枝有上粗下细的微妙变化，用笔时轻着纸面，运笔不快不慢，开始时微微下压，然以拖笔拂过，轻轻离开纸面，自然产生粗细的变化。顶部的柳条则先向上微耸，然后再下垂，在分布上也是上面紧密，下面松散，柳枝虽密集，却不平、不板，亦无交代不清之处，这是因为画家在画时注意到了线条与线条彼此之间的小空间分布，整体有轻柔如帘的效果。

　　同时，此图将柳树主干分为一竖一倚，其开合正好构架了画面的空间分布，也将画面的枝条规划成两大组，每个大组中再细分小组，从整体而局部，做到不散、不乱。最后层层罩染绿色，使画面融合为一个整体。

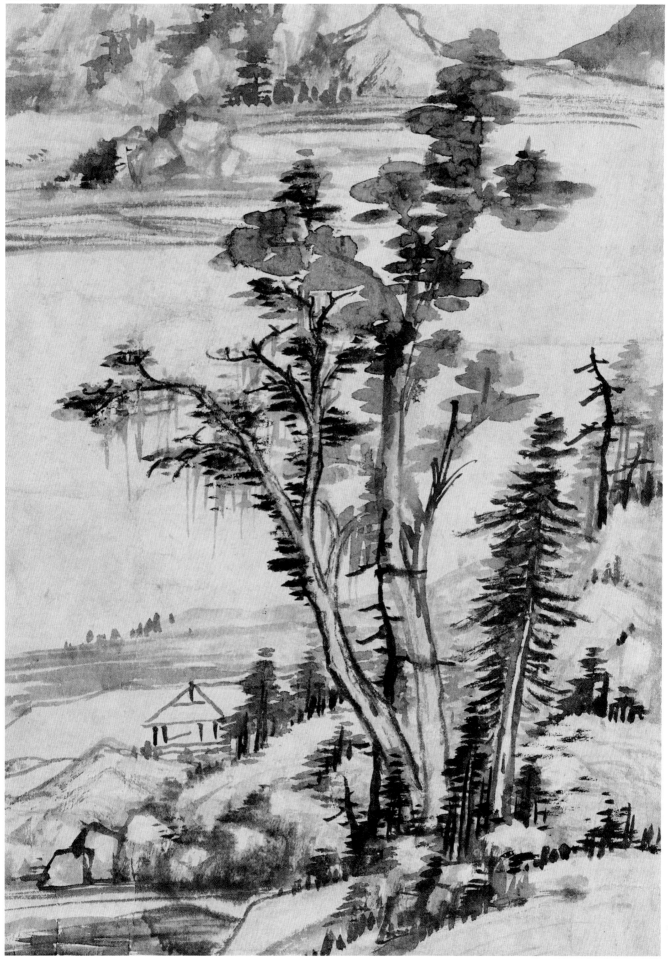

吴湖帆《江岸望山图》局部

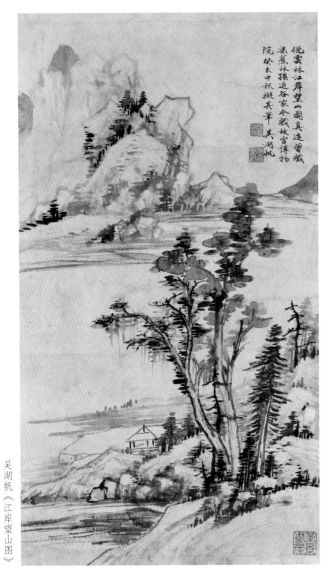

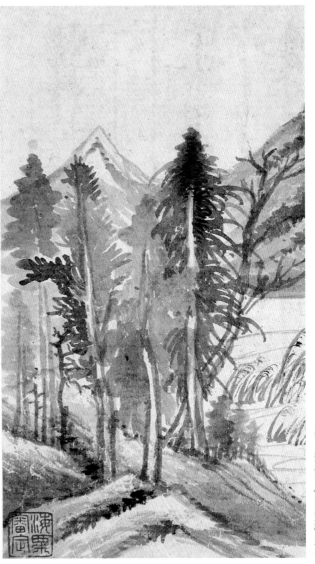

吳湖帆《江岸望山圖》

明 董其昌《山水册》之一

取法 点叶杂树的画法

杂树是山水画中除了松、柏、柳、椿等特征分明的树种之外的泛称，这类树木的特征并不明显，形成了以笔墨符号化表现为主的特色。杂树画法多样，枝叶大体可分为点叶与夹叶，通过不同的笔墨表现，组合形成整体，构成了山水画中笔墨变化的重要载体之一。

点叶笔法的杂树最为繁复，浓淡干湿的变化也最为明显，如大小混点、介叶点、攒三聚五点、垂头点……这些点法原本来自于对自然的概括，但是因为既不具名，笔墨技巧又在不断发展，所以又增添了许多人为创造的形式。

杂树虽名以"杂"，但是其安排最见功底，不仅树干之间存在着聚散关系，各种点叶之间也要互相融合，常见的弊病有：枝叶不分、前后层次错乱、点叶混杂、不辨彼此、空间安排不合理等。因此，不仅需要用笔墨来描绘杂树本身，而且还需要用笔墨来调节空间纵深的关系，如以用墨的浓淡来区分树木的前后层次。

吴湖帆的杂树大多取法古人，尤其于讲究笔墨的董其昌、王时敏等人处得益良多，如《江岸望山图》中的几株杂树不事渲染，仅以笔墨变化表现，是传统文人画中常见的方法，这对画家的传统功夫有着很高的要求。吴湖帆在画树干时用笔尤其凝练，纯以中锋写出，带有圆厚的树木质感，形态扎实稳健。在处理不同点叶的时候也非常从容，采用的基本方法是前浓后淡、前细后粗。这样确保了点叶种类的丰富，又避免了不同点叶之间混杂不辨的问题。

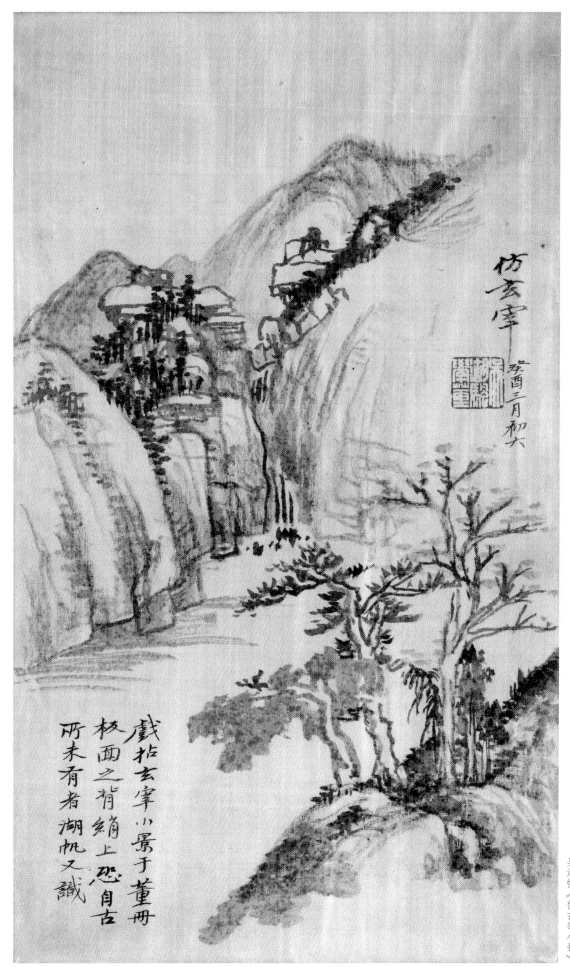

仿玄宰

癸酉三月初六

戲拈玄宰小景于董冊
板面之背絹上恐自古
所未有者湖帆又識

吳湖帆《仿玄宰小景》

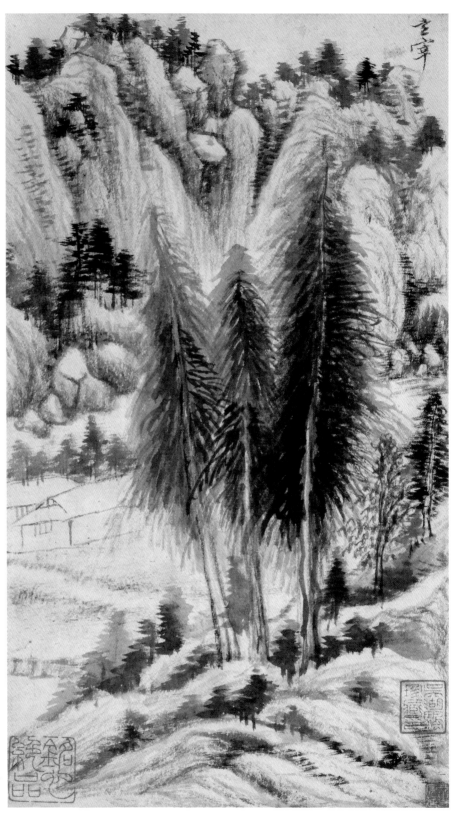

明　董其昌《画禅室小景册》之一

变化　对董其昌的学习与改进

　　吴湖帆的杂树画法与董其昌关系紧密，从吴氏藏董、摹董、赞董的行为来看，他对于董其昌的认可是他虔诚学董的核心本质。他曾收藏有董其昌《画禅室小景册》，并在是册板面的背绢上以董其昌笔法绘山水一帧。这类水墨题材的作品，尤其是林木杂树的表现完全称得上酷肖董其昌。但若细察，又可发现两人笔性的差异，吴湖帆比董其昌更多了些严谨的意味，其笔墨更加含蓄凝练，较董其昌虽然少了几分天真豁达，却多了一分细腻精致。

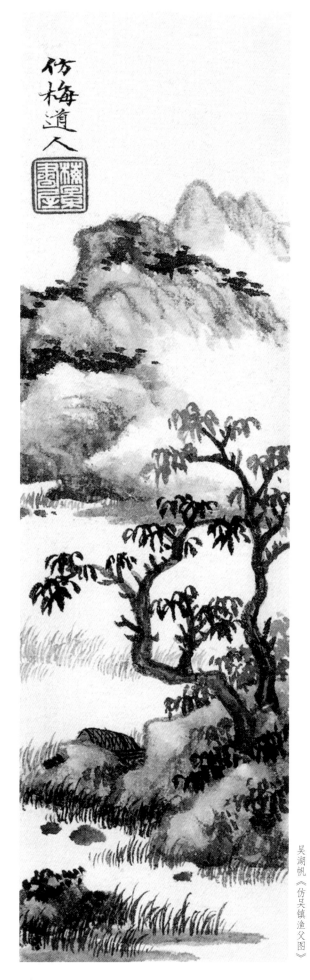

仿梅道人

吴湖帆 《仿吴镇渔父图》

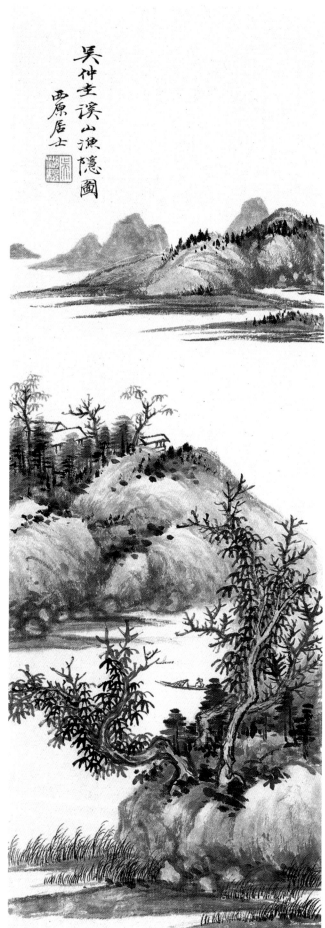

吴仲圭溪山渔隐图
西原居士

吴湖帆 《仿吴镇溪山渔隐图》

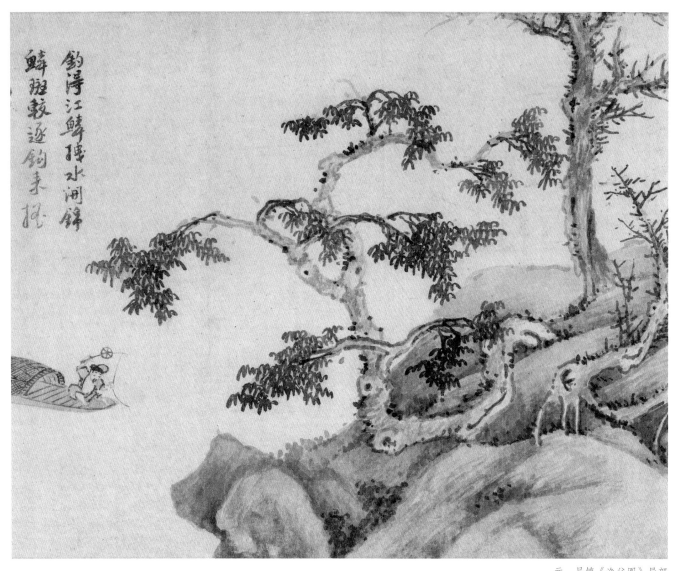

钓得江鳞滟水湄
鳞斑毂逐钓来捉

<div align="right">元 吴镇《渔父图》局部</div>

临古 吴镇《渔父图》中的"介"字点杂树

　　元四家中，吴镇的传世作品并不多，而长卷山水则更稀少。吴湖帆曾收藏有吴镇《渔父图》卷，并在其后一跋再跋，前后共有九跋之多，可见其对该画的重视程度。在收藏之外，吴湖帆还悉心临摹一本。《渔父图》前景处的树木显然给吴湖帆留下了很深的印象，乃至在拟吴镇笔意的时候，造型直接取自该图。

　　《仿吴镇渔父图》中的树木枝叶下垂，叶子以介叶点稀疏点出，显然是为了不遮掩枝干的造型。吴湖帆杂树多受明清诸家影响，故而在主观模仿吴镇笔意时，便舍去了枝干细节的刻画，只以笔直勾整体造型，略点介叶，之后以赭墨染过。

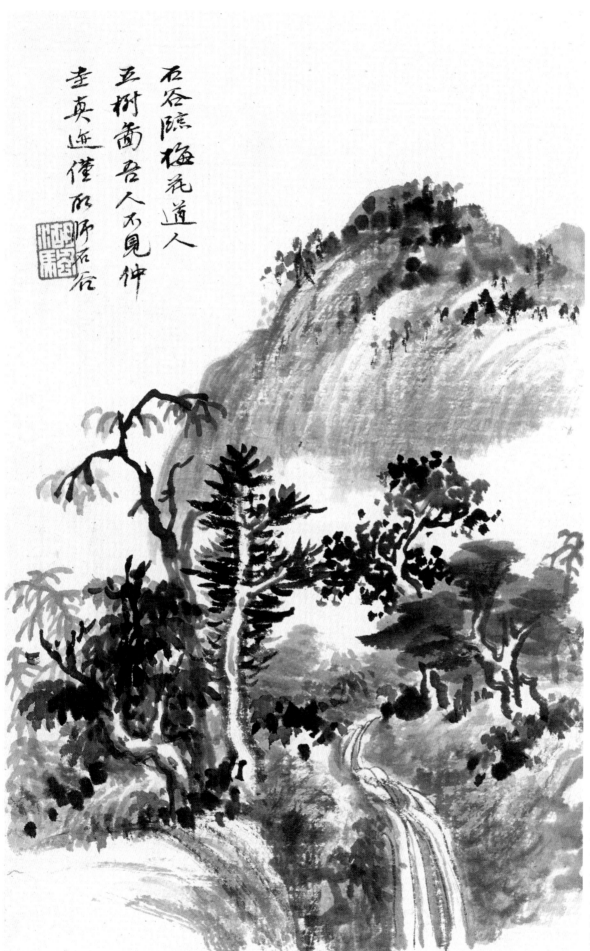

石谷临梅花道人
五树齐吾人不见仲
圭真迹谨师石谷

吴湖帆《临元十家山水册·仿吴镇笔意》

30

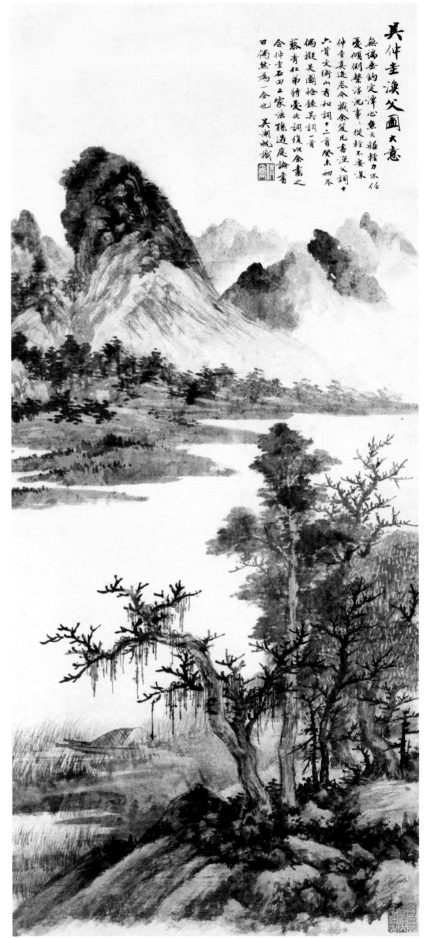

取法 《仿吴镇渔父图》

元四家中吴镇擅用湿笔。其本质是从宋人在绢本上经营的技法而来，所以描绘树木多以淡墨勾画纹理，造成湿润饱满的质感。此处吴湖帆也采用了湿笔表现杂树的方法，但不同的是，吴湖帆的湿笔更多地用在树叶与枝干的渲染上。

在《仿吴镇渔父图》中，吴湖帆用中淡墨交替的横点画主树树叶，并以淡墨介字点衬托其后，中间则以枯枝过渡穿插，为了与前景的枯树相区分，则在墨色上加以变化，并在最前的枯树上以淡墨画出下垂藤蔓。两株枯树一前一后，其中还间隔有大树，两者之间却有精心安排的呼应，如前面的枯树取横势，而后面的枯树取纵势，便是一个开合，如此便能做构图的文章。值得注意的是，吴湖帆自称是采用吴镇画法，其实则博采众长，此处枯枝的画法来自李成、郭熙一路。所以，吴湖帆有时所谓的取某家笔意，实际上是融合其自身的认知与各家画法，这正是吴湖帆深厚传统功力的体现。

吴湖帆《仿吴镇渔父图》

31

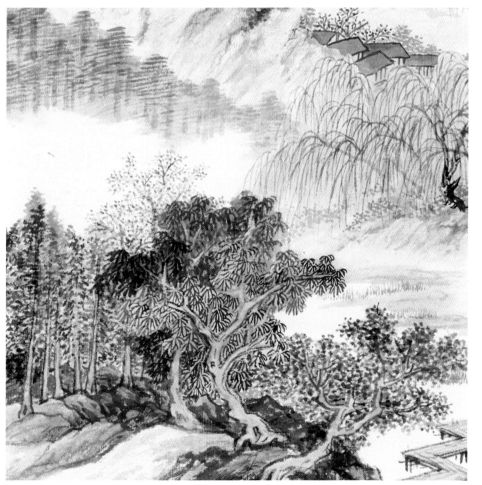

变化 **夹叶杂树的画法**

　　杂树中除了点叶树的画法之外，另有一种以线条表现的夹叶树法。这种画法以双勾画树叶，然后染以颜色。一般而言，一种点叶画法，便会有一种夹叶画法对应，松树则无夹叶法。吴湖帆擅画青绿山水，其中便有不少夹叶树木，双勾精致工丽，之后再染以汁绿或石绿。在创作时，夹叶树与点叶树搭配组合在一起，更有层次丰厚之感，如《古树层峦图》前景的树木，便是夹叶法与点叶法的组合，显得既融洽又分明。

吴湖帆《古树层峦图》局部

变化 **点叶与夹叶的组合**

　　在创作中，点叶树与夹叶树往往组合在一起，串插描绘，如此便能丰富画面的肌理，使树木的层次更为分明。吴湖帆《江南春色图》中便以夹叶的介字点与点叶的圆点杂树相结合，这是他惯用的处理手法。

吴湖帆《江南春色图》局部

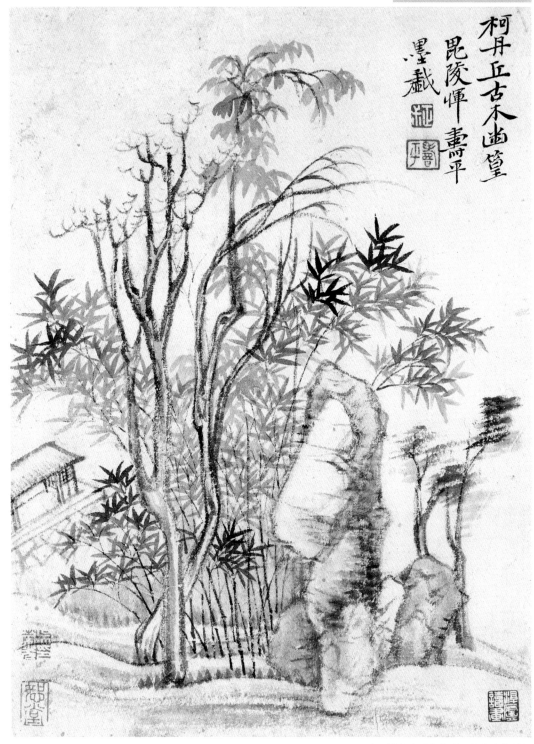

柯丹丘古木幽篁
毘陵惲壽平
墨戲

临古 篁竹的画法

　　竹是山水画中重要的配景植被。《古木幽篁图》是吴湖帆临摹恽寿平《仿古山水册》中的一开。恽氏原作中的竹叶片片分明，形状起伏，顿挫完整，如缩小的墨竹竹叶画法。吴湖帆在此基础上，简化了一些用笔，更多是以挑笔的方法绘竹叶，笔中含墨量更少，所以叶片显得修长细劲，数量上也比原作更少一些。

　　画竹叶通常有上扬与下垂两大类。上扬者多表现新生篁竹，有清新之意味；下垂者为成熟的竹叶，有幽邃之意味。此处为上扬的画法，多用笔尖挑出，交搭为"人"字，"人"与"人"字之间又组合交叠为"重人"，这是此类画法组织构造的基本法则。

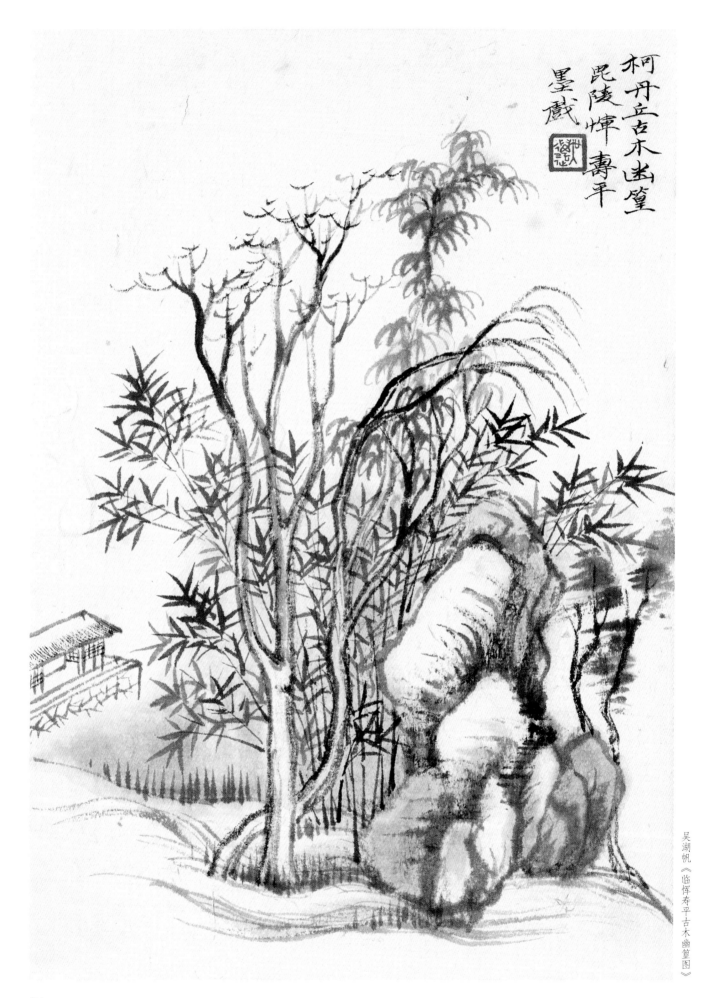

柯丹立古木幽篁
毘陵惲壽平
墨戲

吴湖帆《临恽寿平古木幽篁图》

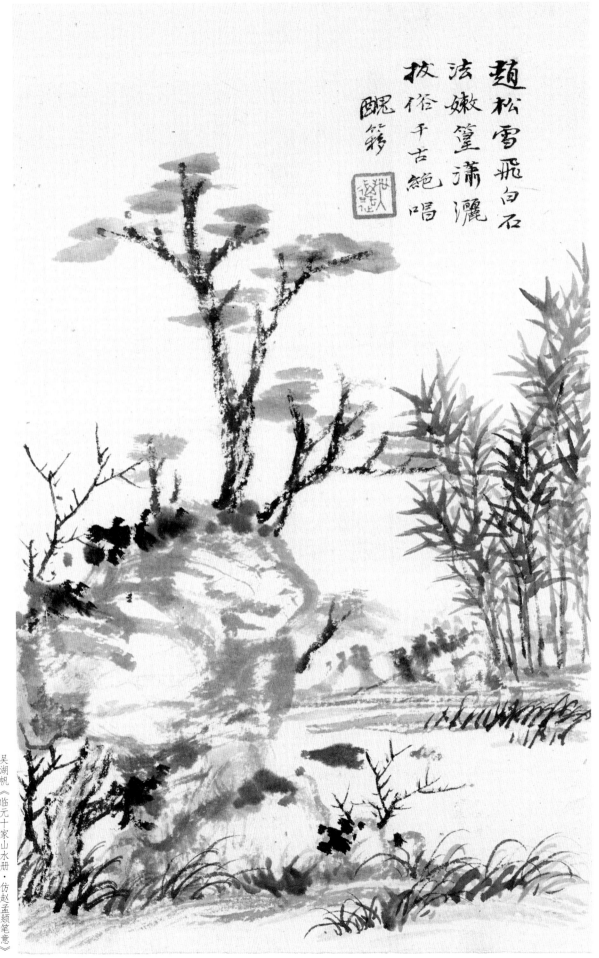

赵松雪飞白石
法嫩篁潇洒
拔俗千古绝唱
醜簃

吴湖帆《临元十家山水册·仿赵孟頫笔意》

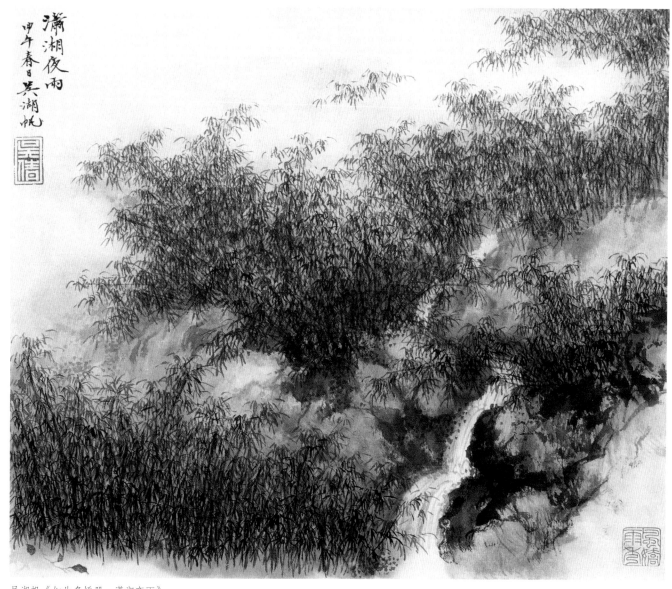

吴湖帆《如此多娇册·潇湘夜雨》

变化 丛竹画法的创格

　　《潇湘夜雨》中的篁竹具有吴湖帆强烈的个人风格。竹子密而不乱，蓬松细密，彼此交织形成了一定的肌理感。画法是以墨绿或浓墨画出竹枝，竹枝要细长挺拔，不可绵软，而且要有蓬勃向上的朝气，整体上虽然有聚散，但是根部要聚拢，一来符合自然真实，二来有凝力之势，如此才能有精神抖擞的感觉。再用挑笔按竹子的结构长势画出竹叶，需要分辨出竹竿与竹叶的区别，需要注意枝、叶之间的空隙，整体都需要偏干的用笔用色，不能有洇色或洇墨，如此才有坚韧的骨力。但也要注意，用笔要虽干不涩，不然会显出枯索之状，与整体的气氛不符。等枝叶干后，再罩染汁绿，不可一次染足。因为如果色彩淡，一次染色则太过浅薄；如果色彩浓郁，那么一次染色后又过于粘滞板刻，未免伤韵。所以需要多次淡染薄染，并根据需要在局部加深或调和以相近的色彩，才能使最后的效果丰厚而又清透。丛竹为古代绘画中所稀见，可以说这种画法是吴湖帆的创造。

36

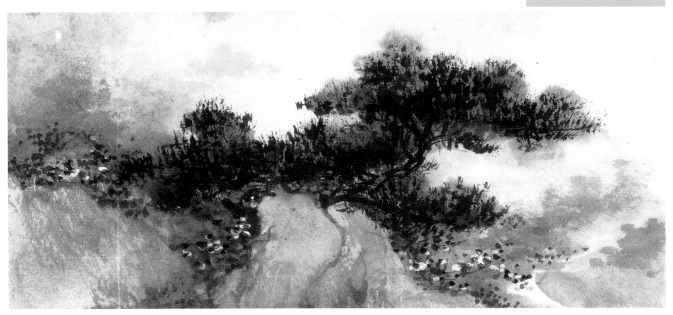

吴湖帆《南山积翠图》局部

取法 取法南宋人物画配景的花草

　　吴湖帆山水画中多将花草作为配景点缀，其笔法主要以色点点出，色彩与笔墨互相交融渗化，形成花丛斑斓、滋润娇媚的效果，一方面增添画面的色彩变化，一方面可以烘托出画面的勃勃生机。

　　画中加入花草的做法源于南宋人的处理方法，如赵伯驹《江山秋色图》中多有以色点代表山花的画法。因为山花一般是最后作为点缀出现的，所以往往用明亮而富有覆盖力的颜色点出，常用的有石青、石绿、朱砂、白粉等矿物色，或者将植物色与矿物色调和。点的方法一种可以直接用干浓的色笔点出；另一种可以用饱含水分的色笔，点在纸上；此外，还可以用别的颜色在之前颜色上再次点出，等其自然干透，就有斑驳复杂的色彩效果，但这种点法只能用于熟性的纸绢上。

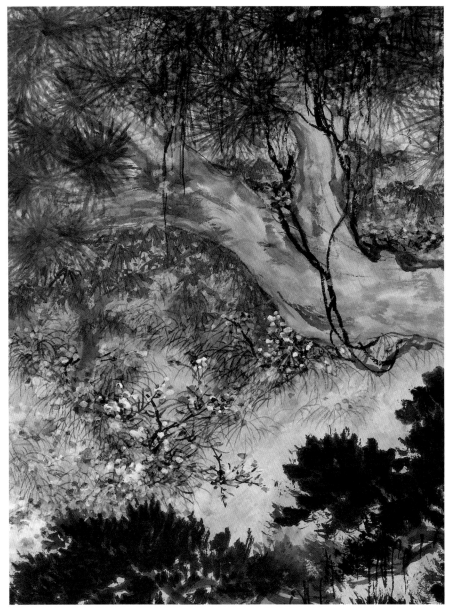

吴湖帆《双松叠翠图》局部

37

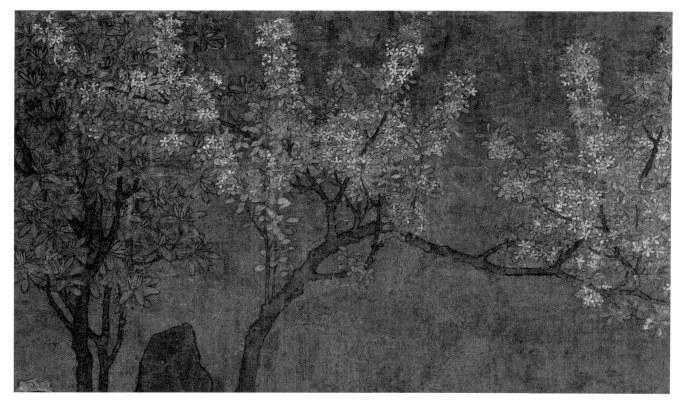

南宋 佚名《女孝经图》局部

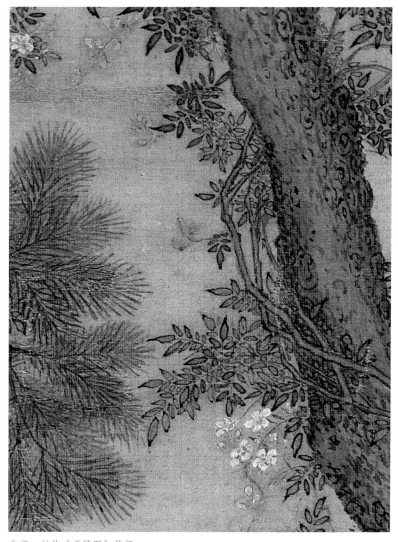

北宋 赵佶《听琴图》局部

取法 紫色、白色入画

在北宋末、南宋初这段时期的人物画中，不少画家以白色、紫色、朱砂等色描绘花树，以增加画面色彩的丰富程度。赵佶《听琴图》中便在主松旁描绘枝蔓缠绕的凌霄花，以白粉、朱砂等色笔点出。《女孝经图》中也有大量以白粉绘成的花树。吴湖帆吸收了宋代人物画的配景画法，将之运用于山水画的创作中，他喜以紫色、白色点出花草，丰富画面的细节，同时拓展了传统青绿或浅绛的设色方法。

山石篇

　　林木之外，山水画最重要的便是山石的画法，其余的元素如云烟、水流皆靠山石、树木留出。吴湖帆的绘画自明清而上溯宋元，山石主要师法黄公望、吴镇的披麻皴、倪瓒的折带皴，也师法过王蒙的解索皴与郭熙的卷云皴。他擅于烘染，将元人的干笔画法化为滋润的湿笔画法，同时敷染以清丽的色彩，故画面有富丽堂皇之气。同时，又通过山石、树木的合理安排，在画面中"留"出云气、水口，使得画面有含烟带雨之感。此外，他还重视山水中的点景，如屋宇、舟船、人物，主要吸取的是元明人的点景画法。

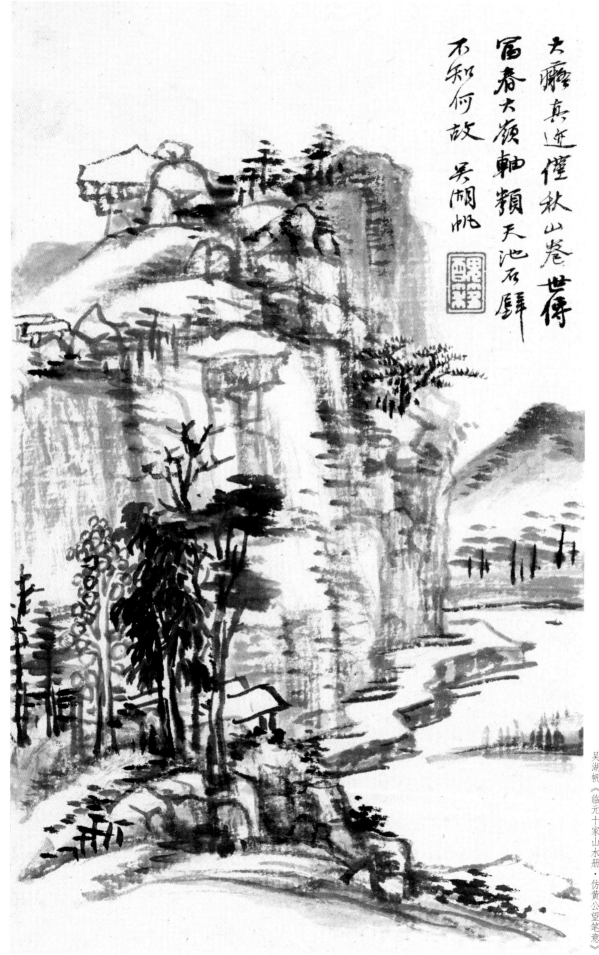

大癡真迹僅秋山巻世傳
富春大嶺軸類天池石壁
不知何故　吳湖帆

吳湖帆《臨元十家山水册·仿黄公望笔意》

取法 披麻皴笔法

　　山水画的山石主要依靠皴笔表现肌理纹路。披麻皴是吴湖帆画中经常使用的技法之一，也是最重要的传统皴法之一。因为这种笔法比较适合表现土质的山体，因此多用于表现江南丘陵地带的山峦，也是吴湖帆所耳濡目染的。

　　黄公望的笔法是吴湖帆研习较多的。因为黄公望为吴氏所学文人画系统中最重要的一人。此外，吴氏中年时又得到黄公望《富川山居图》之前段《剩山图》，并对之考据甚详。具体来说，吴湖帆多用黄公望的披麻皴笔法，其中又包含了长披麻皴与短披麻皴。短披麻皴常用于描绘石头，而长披麻皴常见于山坡与远山的表现。黄公望在山头常置以矾头，这点来自于五代巨然的画法，也被吴湖帆所继承。

　　披麻皴用笔在中侧锋之间，有时会随着山体结构的变化而微微调整笔势。披麻皴笔法虽然笔笔相似，但是不能因此而无变化，导致画作平板无灵气。吴湖帆学黄公望，他有意识地减少了皴笔的数量，只以概括的笔法略作皴擦，凸显山体明净的一面。

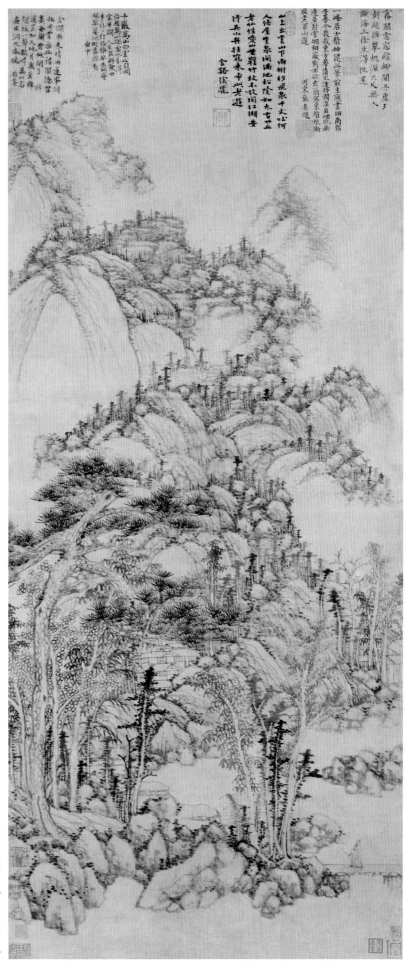

元　黄公望《丹崖玉树图》

41

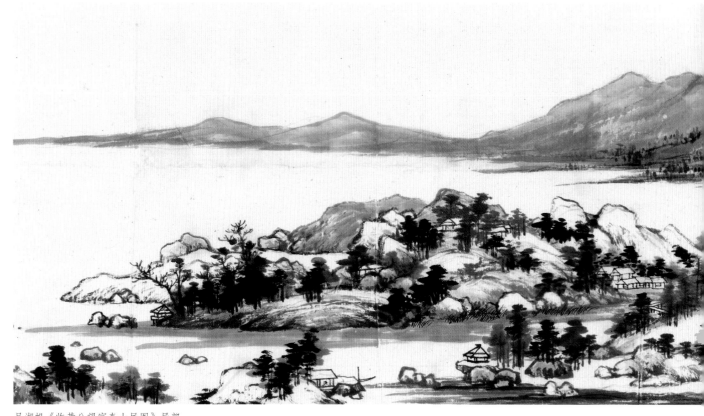

吴湖帆《临黄公望富春山居图》局部

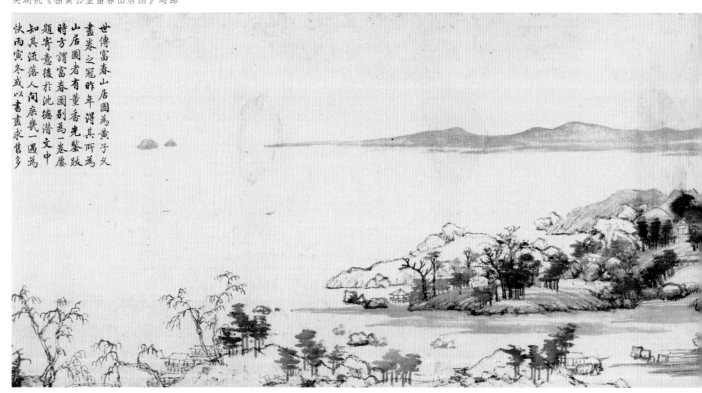

世傳富春山居圖為黃子久
畫卷之冠昨年得其所為
山居圖者有董香光鑒跋
時方謂富春圖別為一卷慶
題寄意後作於沈德潛文中
知其流落人間庶幾一遇為
快丙寅冬或以書畫求售多

元　黄公望《富春山居图》局部

临古 对《富春山居图》的临摹与鉴定

　　吴湖帆早年在故宫审查书画时，就看到了当时尚被乾隆定为"赝品"的黄公望《富春山居图》，即《无用师卷》，他敏感地提出此卷为真迹，而当时所认为"真迹"的《子明卷》实为赝本。这种敏感性一方面来自其家学渊源，另一方面则来自其创作实践所培养出的眼力。

　　在不同时期，吴湖帆曾数次临摹全本《富春山居图》，尤其以1954年所临的那本最为出色。当时吴

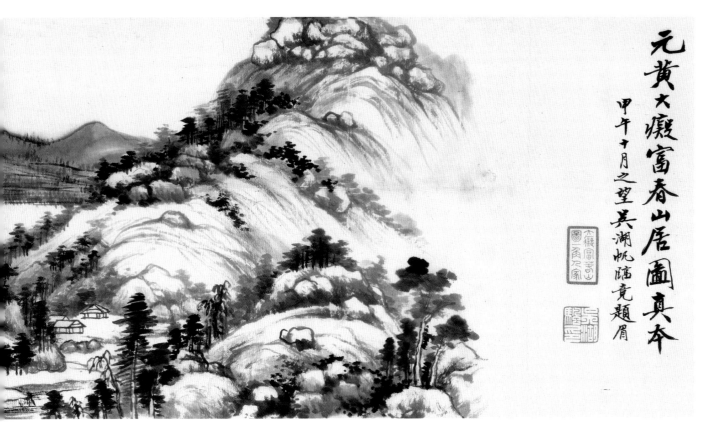

元黄大癡富春山居圖真本

甲午十月之望吳湖帆臨竟題眉

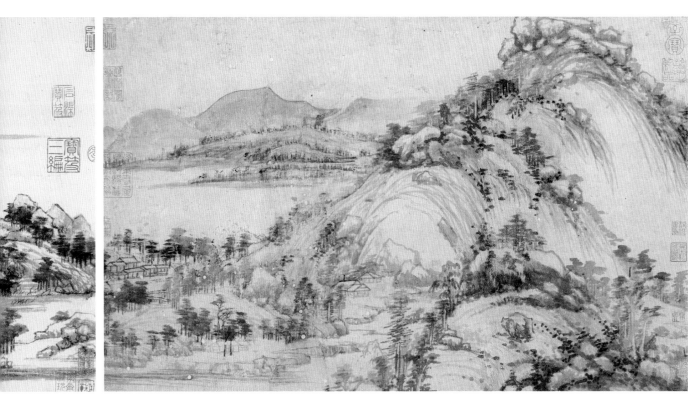

湖帆正在创作的巅峰期，笔墨修养已达到炉火纯青的境地，加之曾收藏的《剩山图》真迹，朝夕相处的耳濡目染加上心摹手追，显然对黄公望笔法别有会心处。因此在临本中不仅丝毫不见临摹中所常见的拘谨、板刻、琐碎等弊病，反而透露出极度的自信，挥洒中极见潇洒之姿。画中多处披麻皴的处理变化灵活，干湿浓淡等处理都极为自然，几乎信手拈来，其中既见黄公望的笔法，又见吴湖帆本人对名迹的理解。

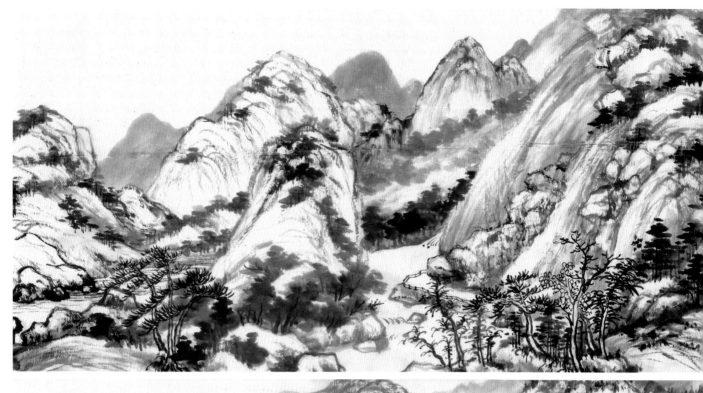

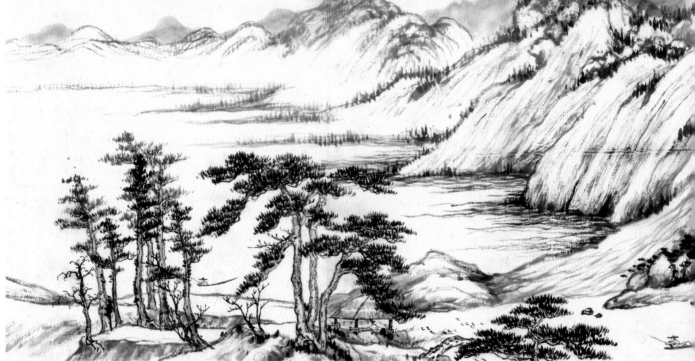

吴湖帆《临黄公望富春山居图》局部

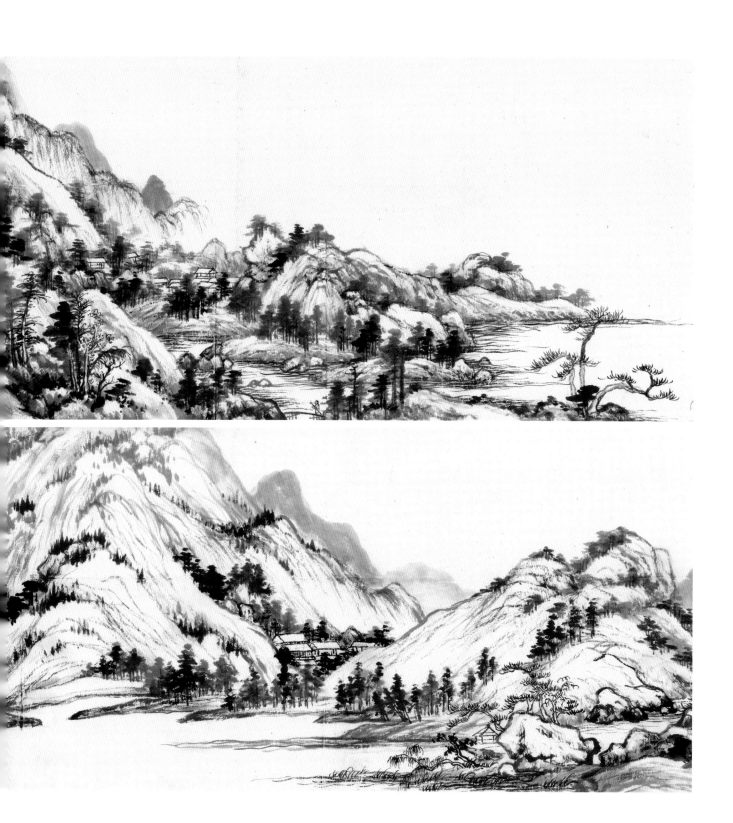

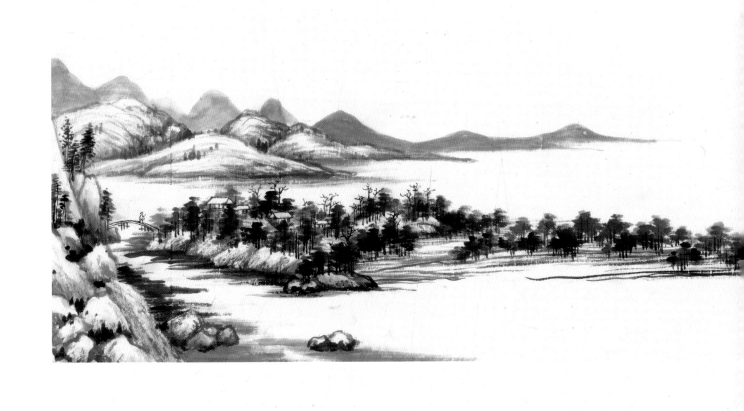

吴湖帆《临黄公望富春山居图》局部

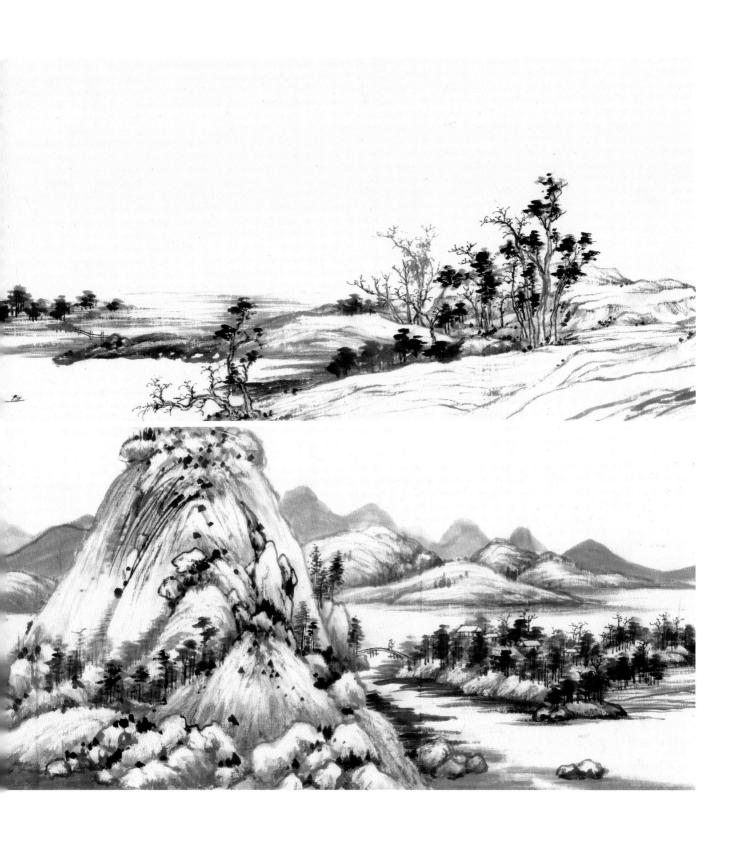

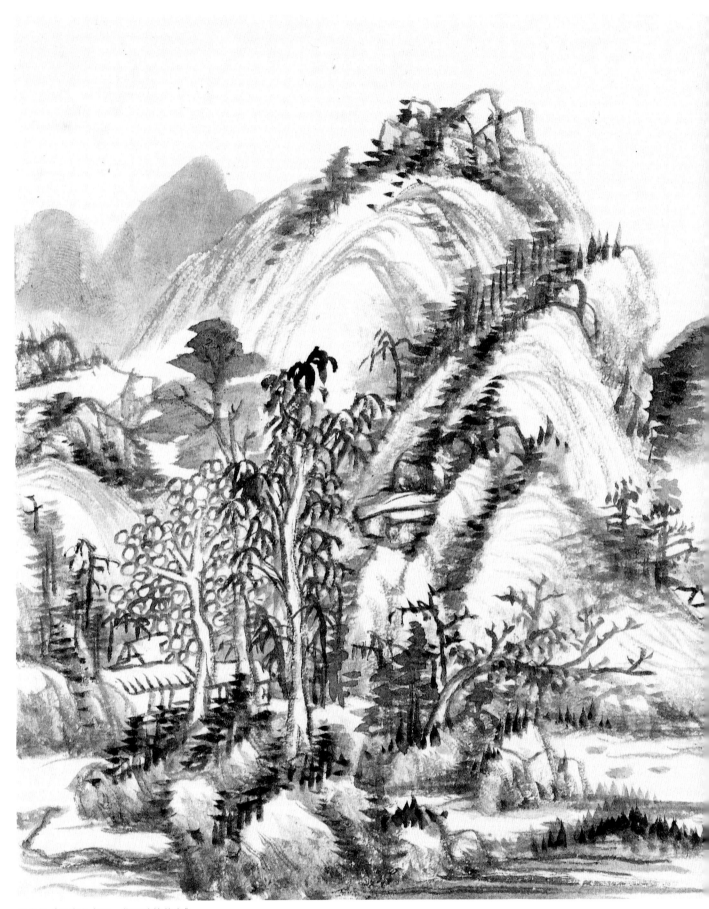

吴湖帆《画中九友册·仿王时敏笔意》

庚午春日
時敏

王时敏《山水册》

取法 对清代正统派的熟稔

吴湖帆《画中九友册》中有一开《仿王时敏笔意》画于熟笺之上，也用披麻皴笔法，学习的则是清初画家王时敏。

从画面效果看，此页的构图和用笔都达到了酷肖王时敏的境地。其中披麻皴用笔尤见功底，近景用笔干淡随意，远山用笔湿润，俟其干后再用稍重的笔墨复作点染，有"渴中见润"的效果。表现山石的技法虽然较为单一，但是却利用墨色和用笔的微妙变化，不断调整用笔后形成各种变化，组织有序却无板刻之弊病，也与山体轮廓的用笔有所区别。全图处处见笔，即题跋中所言"笔墨丰腴而能不甜俗，镂金错采，落落大方"。

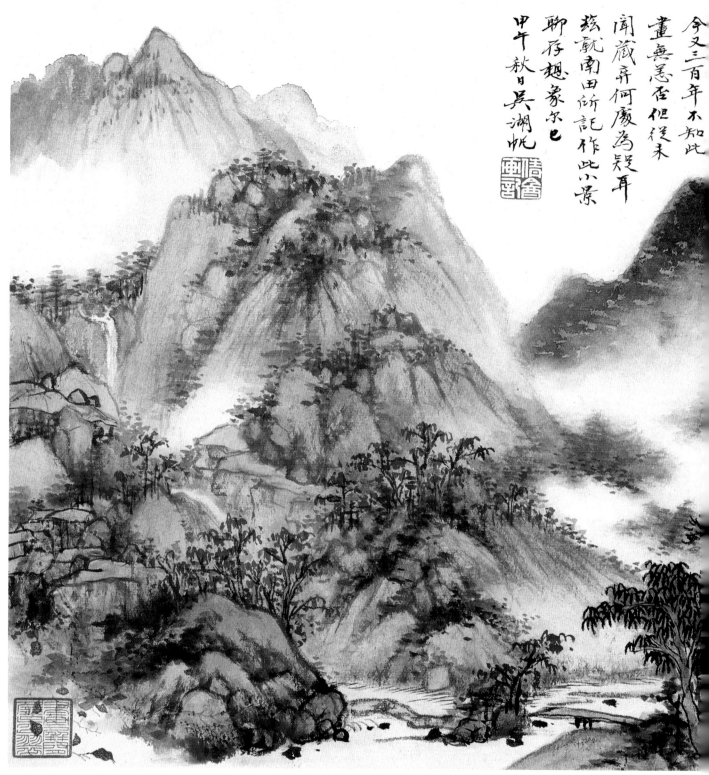

今又三百年不知此畫無恙否但從未聞藏弆何廬為疑耳兹就南田所記作此小景聊存想象爾巴甲午秋日吴湖帆

吴湖帆《如此多娇册·秋山图》

变化 设色上的突破

　　黄公望的山水一般为水墨，只有少数几幅有一些浅绛的设色，而王时敏在学习其笔法的基础上设以丰富的颜色。吴湖帆显然注意到了这点，他的用笔松毛轻快，灵动秀美，适合着色。《秋山图》虽说是学黄公望，实则更近于王时敏的画法，在赋色后尤有秀润清透的效果，并结合一些滋润的笔法，不仅能用以表现秋山的灿烂如锦，也能表现春山的澹冶如笑。

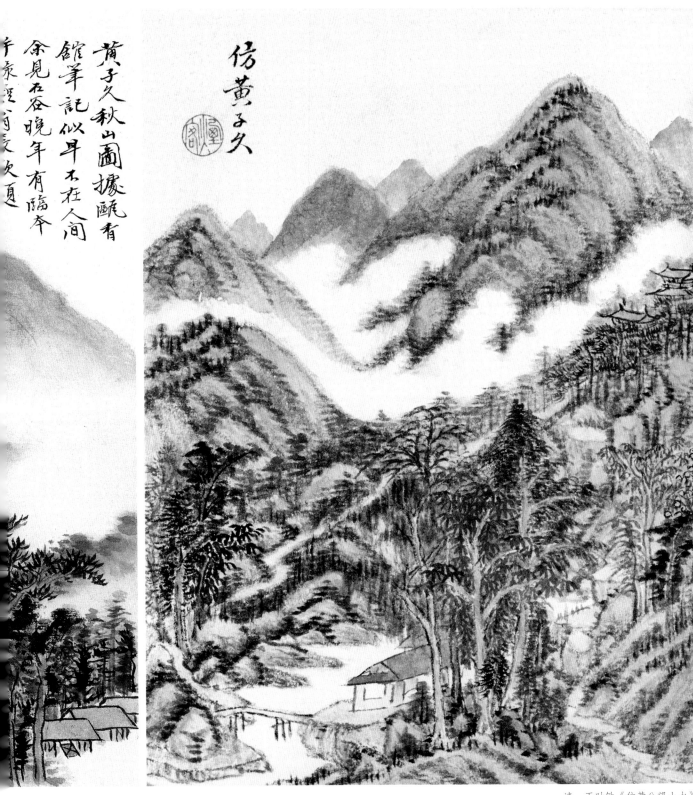

黄子久秋山图擾觚看
館筆記似早不在人间
余見五六晚年有臨本
辛亥秋八有□文次夏

仿黄子久

清　王时敏《仿黄公望山水》

51

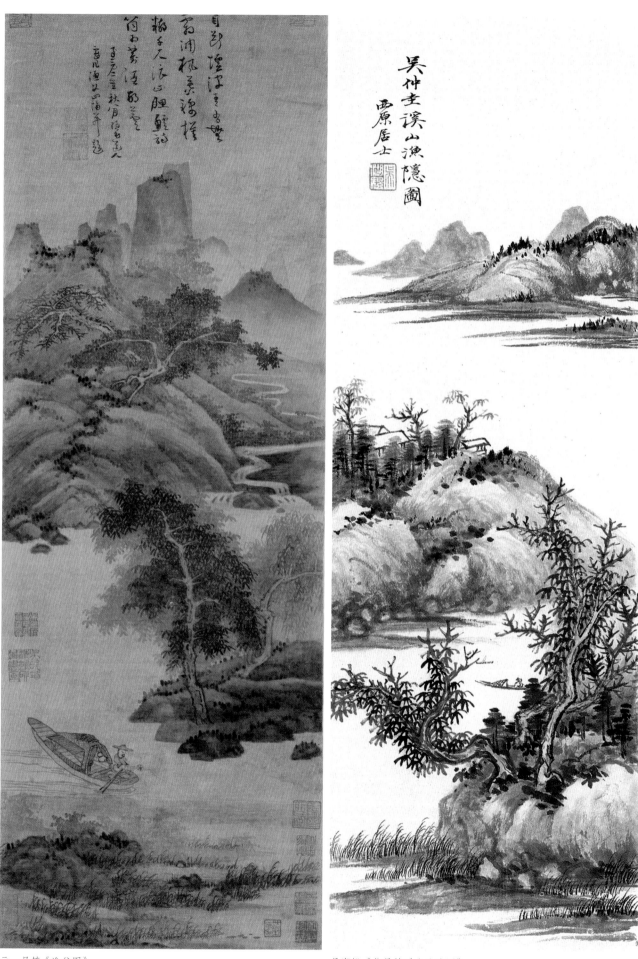

元　吴镇《渔父图》

吴湖帆《仿吴镇溪山渔隐图》

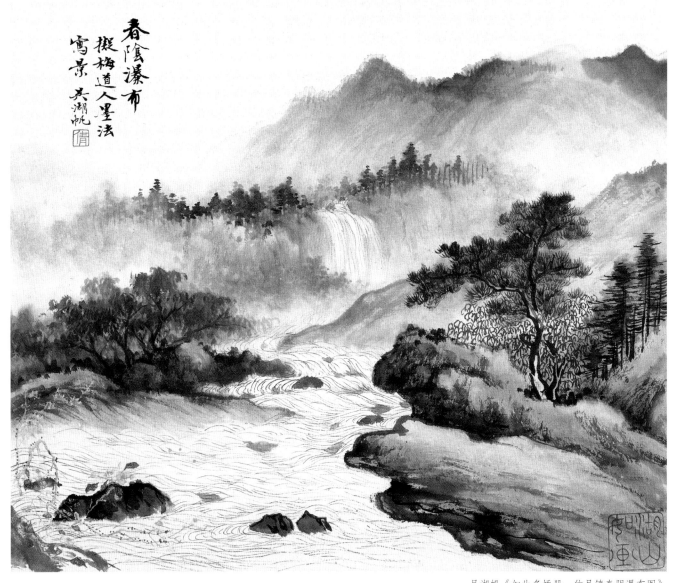

春陰瀑布
擬梅道人墨法
寫景 吳湖帆 [印]

吴湖帆《如此多娇册·仿吴镇春阴瀑布图》

取法 湿笔披麻皴的画法

　　吴镇喜用湿笔重墨，究其皴笔骨架，也与披麻皴接近。只是湿笔浑然而线条模糊，多有厚实之感，弱化了皴笔的骨力，所以山石的轮廓上用笔健壮，形成湿而不软，同时又表现出水边石头湿润质感的效果。吴湖帆有时会用有一定吸水性的材质画这类题材，他往往用类似积墨的方法进行皴染，这种技法需要干湿并用，有时要趁湿叠加皴笔，有时则在干后复添笔墨，最终取得厚实凝练的效果。这种方法虽说是取法吴镇，但其中也含有吴湖帆自身的笔墨技巧和风格。

变化 《春阴瀑布图》

　　《春阴瀑布图》多用湿笔，营造出水汽烟岚的迷离之境。除了近景大石轮廓明晰、皴法干练外，中远景模糊湿润，颇具丰润之意。此图于模糊处依然可辨其用笔，可以说，吴氏的山水画一直恪守"骨法用笔"的法则。其方法是以点代皴，复加渲染，在局部甚至作多次渲染。同时，溪水只以淡墨细勾，以留白表现水面腾起的细沫，遂有溪水湍急的效果。

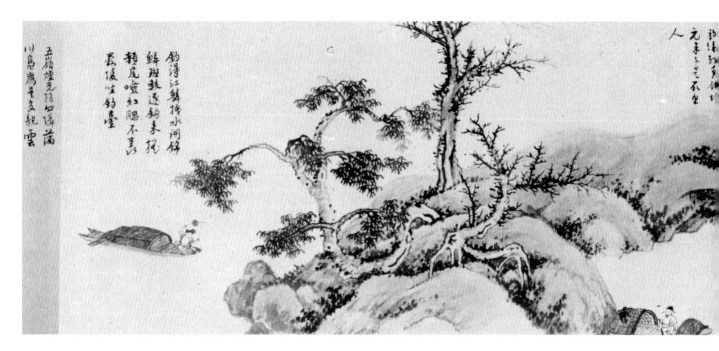

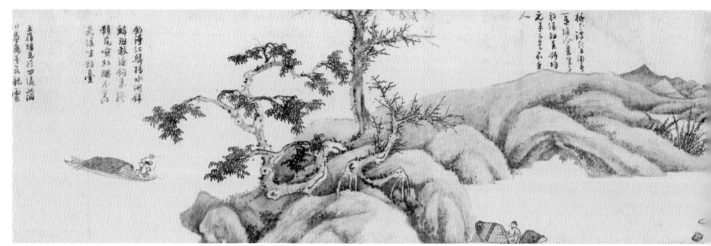

临古 对吴镇《渔父图》的收藏与临摹

　　吴镇《渔父图》卷为其藏品，吴湖帆在日记中曾数次提及此作，对其笔墨技法的分析也是其考据此画真伪的重要切入点之一。1954 年，吴湖帆对此图悉心临摹一本，精心地重现了吴镇的神韵。画中石体莹然秀润，以连皴带染的方式画成，其厚重处的皴染不见丝毫腻浊之气，这是因为在染中带有笔法的缘故，即在渲染时，不以水墨平涂叠加，而是带有笔法意味地落笔，使墨色有微妙变化。相比原作，吴氏临本中点苔更大，而山峦中一些点苔的笔法更似来自董元，颇见江南景致，也是吴湖帆转益多师的例证。

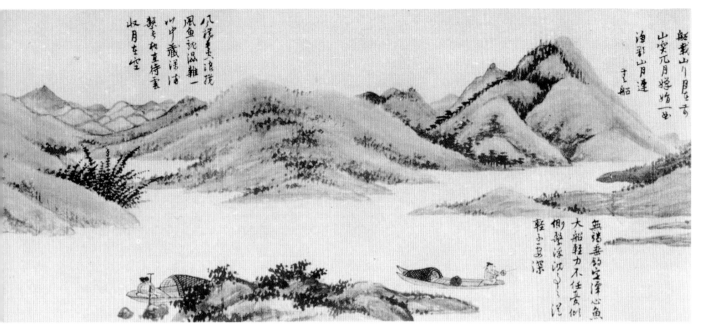

吴湖帆《仿吴镇渔父图》局部

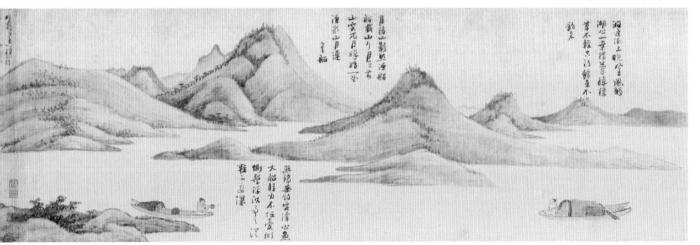

元　吴镇《渔父图》局部

取法 取法董元的画法

　　吴湖帆自明清上溯宋元，也曾刻意学习过董元《潇湘图》《夏景山口待渡图》中的画法。在《古树层峦图》中，他用大量湿润的短披麻皴描绘山峦，之后再加上大量的点子，表现远处的林木，这便是董元的画法。

吴湖帆《古树层峦图》局部

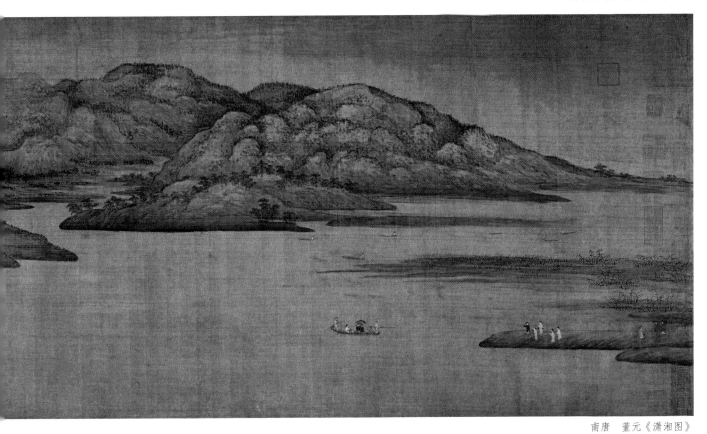

南唐　董元《潇湘图》

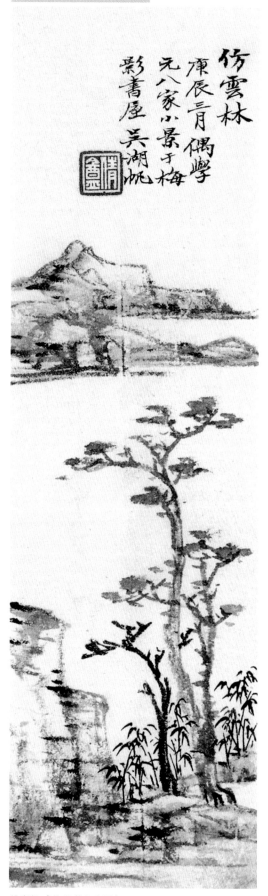

吴湖帆《仿倪瓒山水图》

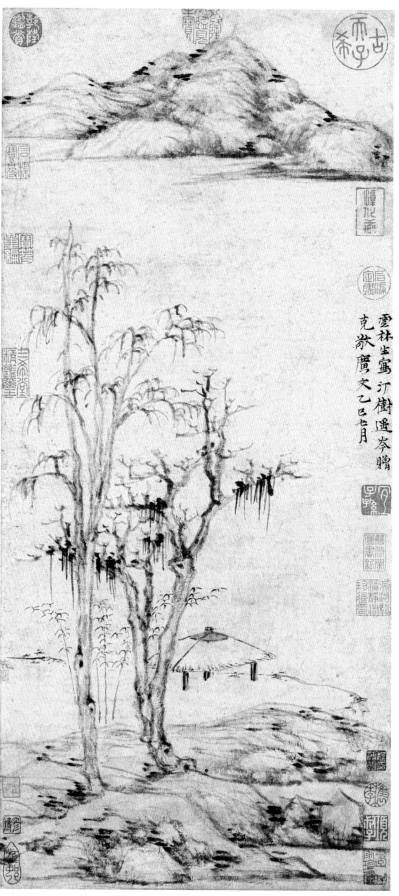

元　倪瓒《汀树遥岑图》

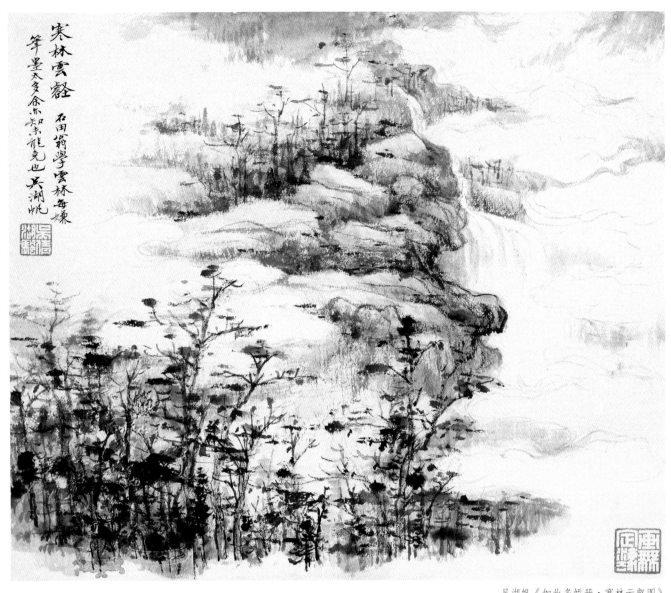

寒林雲縠

石田翁學雲林每嫌筆墨太多余亦未能免也 吳湖帆

吳湖帆《如此多娇册·寒林云縠图》

取法 | 折带皴的画法

吴湖帆学习倪瓒的作品，基本都用半生纸为之，主要是为了取其生涩苍润的效果。画时先画出山石的大致轮廓，然后笔中半含淡墨，下笔平拖后果断向下折笔，线条粗细变化明显，如翻折衣带的感觉，故名为"折带皴"。这种皴法为倪瓒所创，常用以表现江南水边受水流冲刷后土石相间的风貌，也是倪瓒最具代表性的标志。折带皴往往只落在石头一侧，以叠加的方法表现石头的质感和厚度，虽然皴笔的用笔方法一样，但忌讳笔笔相同，叠加时也不可用笔过多，免有粘腻板滞之弊，最后可以用浓墨半干的横点点在石头亮部，如此在形态以及笔墨上就有一定的变化，方见生动。

此外，折带皴也可以略作渲染，但是渲染的墨色要淡，切不可渲染过多，更不能掩盖皴笔。

变化 | 对倪瓒的取法与突破

《寒林云縠图》是吴湖帆学倪瓒画法而加以变化的佳作。吴湖帆将折带皴作出了一些变化，即原本方折的笔法被弱化，而换之以曲线以及类似于擦笔的组合，是一种介于披麻皴与折带皴之间的笔法。如此，皴笔则更见灵活，石头造型也突破了传统的方折形。更重要的是，此图构图也改变了习见的"一河两岸"的布局方式，而是用倪瓒的笔法营造了一条瀑布，是吴湖帆的匠心所在。

59

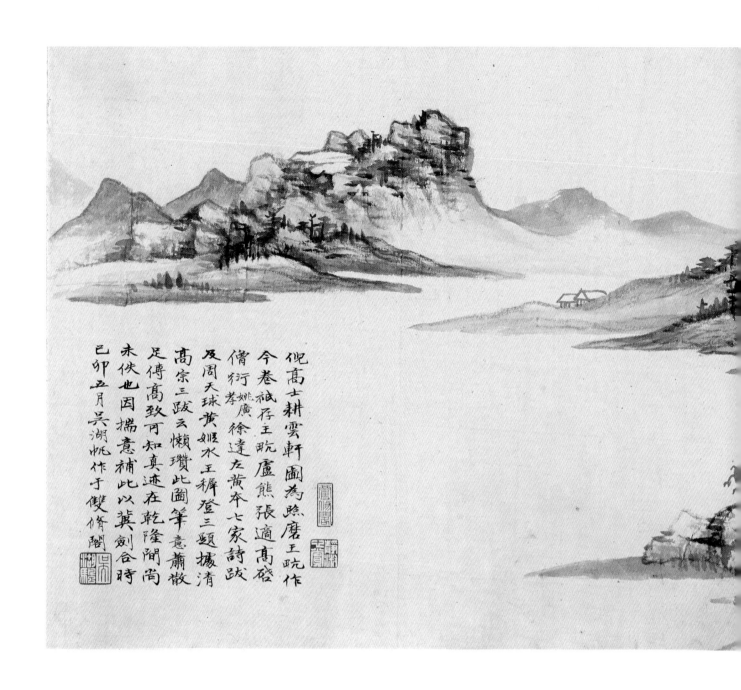

倪高士耕雲軒圖為臨磨王蚨作
今卷祇存王蚨盧熊張適髙啓
僧衍孝姚廣徐達左黃本七家詩跋
及周天球黃姬水王穉登三題據清
髙宗三跋云懶瓚此圖筆意蕭散
足傳髙致可知真迹在乾隆間尚
未佚也因擬意補此以冀劍合時
巳卯五月吳湖帆作于雙脩閣

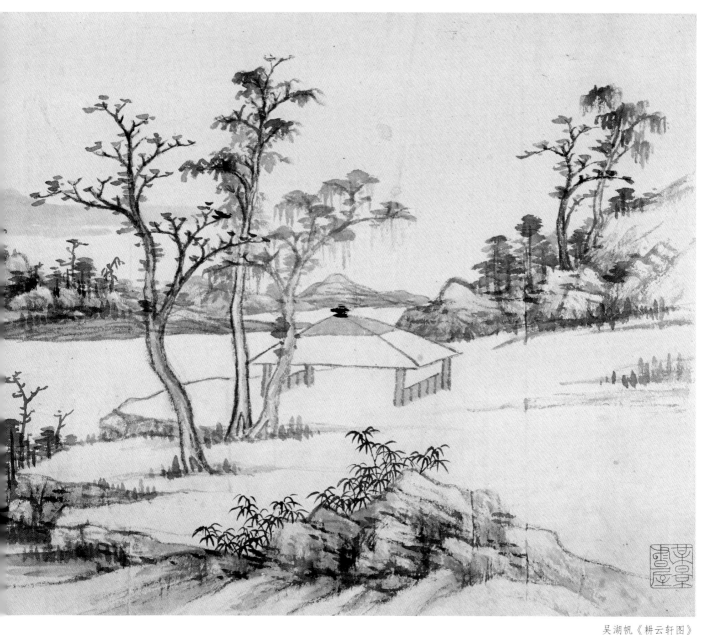

吴湖帆《耕云轩图》

取法 《耕云轩图》的补配

　　《耕云轩图》本是倪瓒的作品，卷后有明人题跋多段，吴湖帆曾收藏此卷。他收藏时，此卷仅存后面的题跋，前面配一伪画。吴湖帆遂将伪画拆下而"揣意补此"，即仿倪瓒的笔法补成画卷。此图前景山石、树竹、小亭纯是倪瓒笔法，构图亦是倪瓒常用的"一河两岸"式的构图，但是中远景笔墨偏湿，使得这幅作品带有一些滋润的意味。

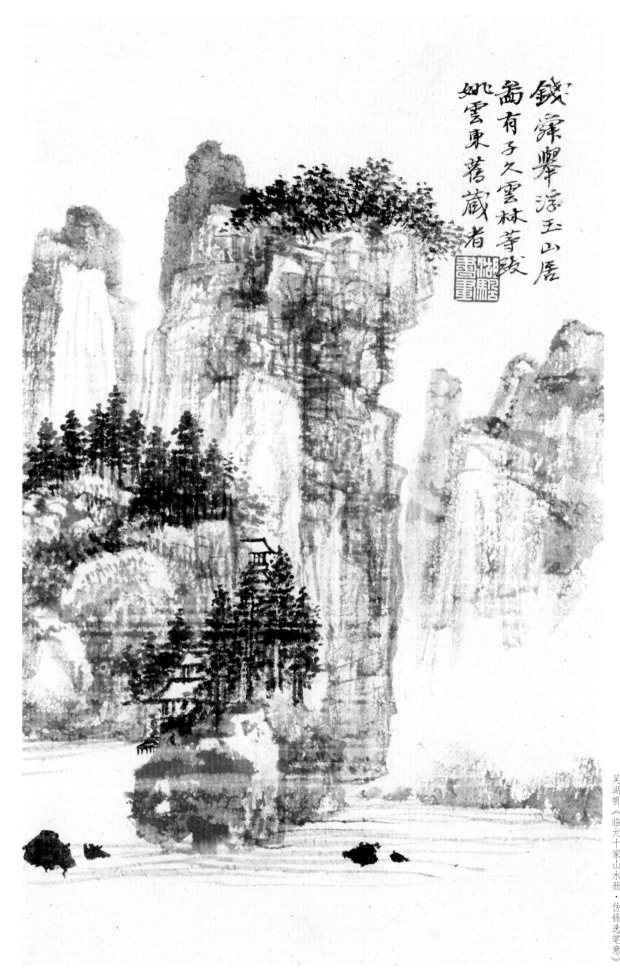

錢舜峯浮玉山居
畫有子久雲林等跋
姚雲東舊藏者
（印）

吳湖帆《臨元十家山水冊·仿錢選筆意》

62

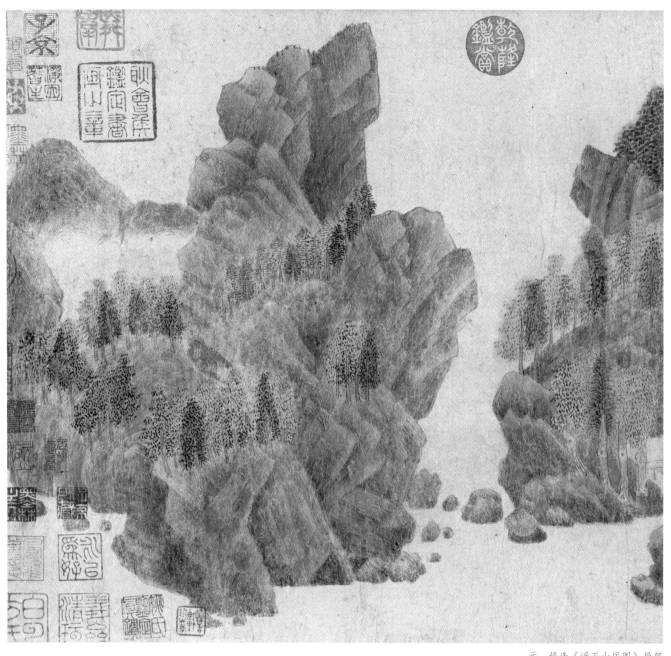

变化 对《浮玉山居图》的取法与改造

　　《仿钱选笔意》的构图、画中山体与山顶植被的形态，都取自钱选的传世作品《浮玉山居图》。但两者在具体画法上又有明显不同，《浮玉山居图》的画面肌理密集细腻，而此画则清旷潇洒。从笔法来说，吴氏山石用笔以干笔为主，意态较为概括疏朗，墨色经过干湿叠加后显现出鲜润丰富的层次，更多是借鉴了元代倪瓒的笔法，只是笔墨内容更为丰富一些。此外，本幅中植被如《浮玉山居图》中一样用密点表现，但比《浮玉山居图》中点子略大，且墨韵更丰富，也是对原作笔法的一种变化。从中可以发现吴湖帆学习古画绝非一味步趋，而是多加变化，融以多家技法，虚虚实实，令人捉摸不透。

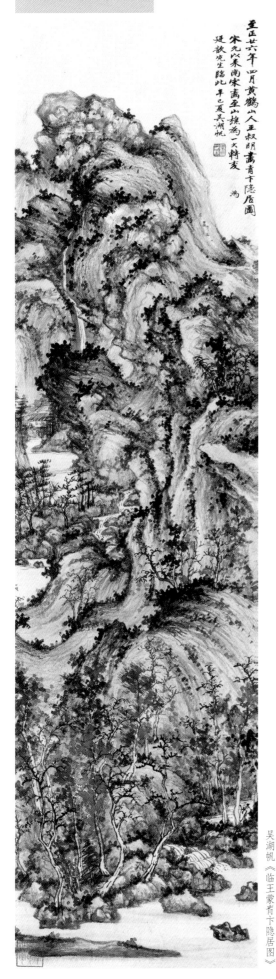

吴湖帆《临王蒙青卞隐居图》

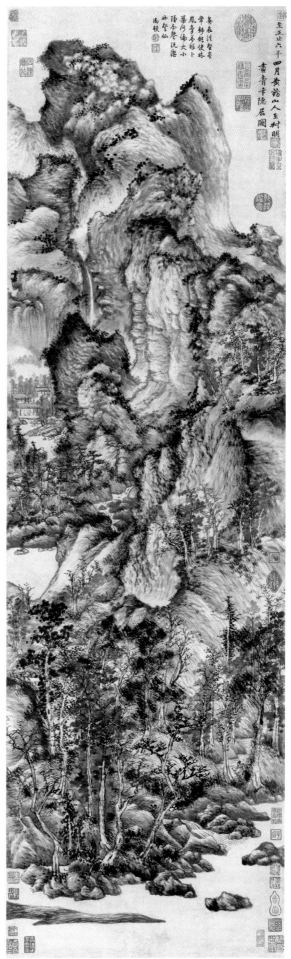

元 王蒙《青卞隐居图》

取法 解索皴的画法

王蒙多以解索皴笔法表现山石，皴笔虽密却富有清气。从组织结构来说，解索皴与披麻皴有类似之处，也用以表现江南土多石少的山峦，但是用笔比披麻皴更多卷曲，状如散开之绳索，故得此名。由于用笔卷曲，这种皴法更适合表现奇崛的山石。画这种皴法时，纸不宜太生，笔不宜频繁蘸墨，画时需要一气呵成，画至墨干。整个过程中需要不断调整用笔的姿势，才能自然。等待墨干锋散时，则用笔半点半写，以短笔出之，状如细密之牛毛，即为"牛毛皴"。山石完成后，再蘸浓墨，从湿到干完成点苔。点苔时，如笔中墨饱，则宜用快笔大点，慢慢墨竭，则随着下笔的速度，到后面则以破笔画点。点时多用竖笔，易见松毛之态，更适合表现山体的植被感。

解索皴应该干湿并重，如果笔墨一味求干涩则未免容易显得枯索板刻，所以需要在局部以滋润的笔墨作配合。在《青卞隐居图》中，这个特点最为明显，并且皴法层次分明，线条长短不一，时而卷曲，时而平缓，变化自然，表现出山体滋润厚实的质感。

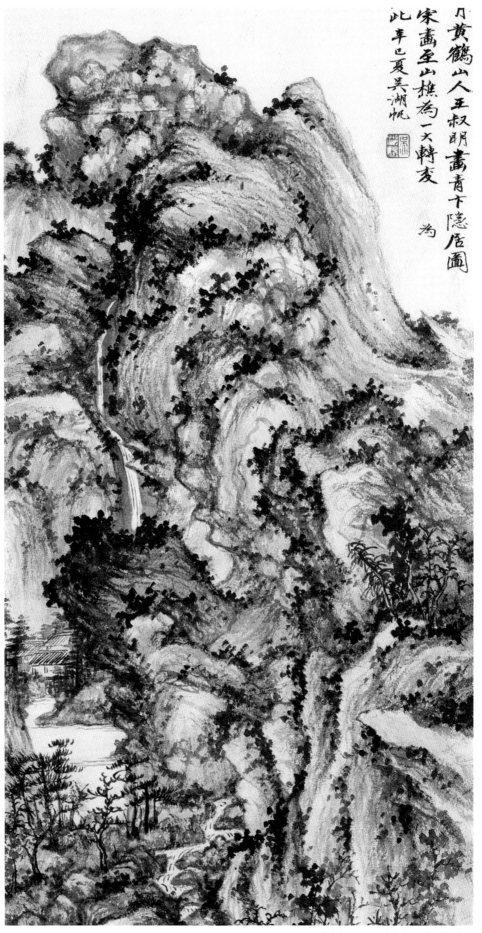

吴湖帆《临王蒙青卞隐居图》局部

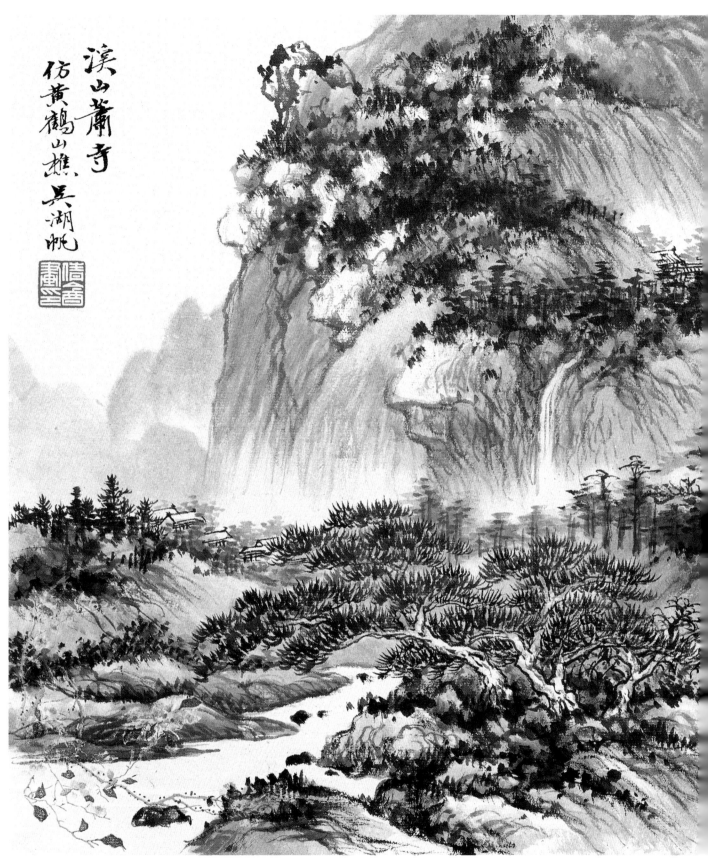

溪山萧寺
仿黄鹤山樵 吴湖帆

吴湖帆《如此多娇册·溪山萧寺图》

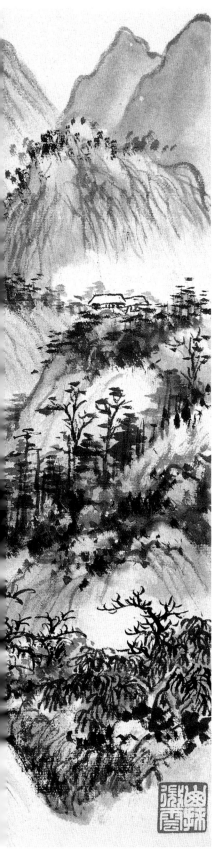

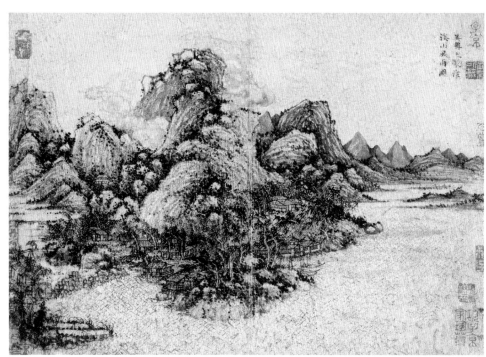

<div align="right">元 王蒙《溪山风雨册》之一</div>

取法 对王蒙《溪山风雨册》的取法

《溪山萧寺图》为吴湖帆较晚期的作品，其个人风格已比较明显，所表现的内容亦非崇山高岭而是林溪小景，颇与王蒙《溪山风雨册》中的一开相近。解索皴笔法以湿笔出之，在远山处仅略加数笔，且笔法极为率意轻松。近处大树则以饱满的浓墨点为之。全图浓淡相交，别有浑融之感，最后以极浓的墨在局部略作点苔，以分层次。

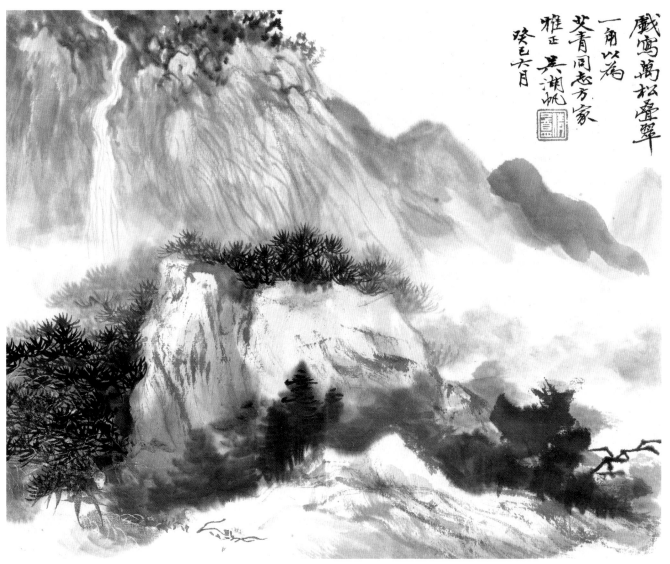

戲寫萬松叠翠
一角以為
艾青同志方家
雅正 吳湖帆
癸巳六月

吳湖帆《万松叠翠图》

变化 化干为湿的解索皴法

　　相比王蒙，吴湖帆在运用解索皴时往往加入更多的水份，有时在渲染中、有时在用笔中、有时则通过植被的衬托，所以画中多有氤氲之气。《万松叠翠图》因为册页形制的特点，不适合表现王蒙常用的高远全景，吴湖帆在画中突出解索皴的特征，将之作为一种符号象征表示与王蒙画法的渊源。同时，因为山峦造型相对较为平缓，所以为了配合造型结构，皴笔也相应地趋于平缓，形式与结构其实都与披麻皴相类。

吴湖帆《万松叠翠图》局部

68

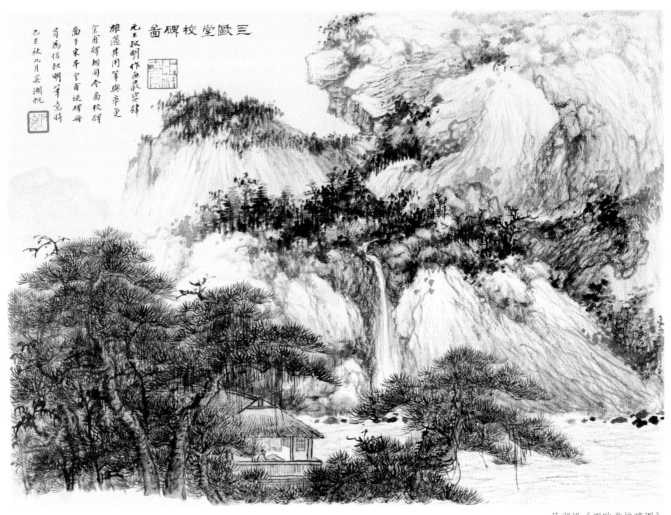

吴湖帆《四欧堂校碑图》

变化 《四欧堂校碑图》

　　《四欧堂校碑图》为吴湖帆较早期的作品，当时吴湖帆的自我风格还未完全成立，所作尚规矩于古人的一树一石，因此也更接近王蒙的笔法。此图先以淡墨渴笔勾出山体形状，之后皴笔亦以渴淡之笔画出。山体明部、表面处的用笔细密，暗部、根基处的用笔浑厚，然后以浓墨在局部略作提点，分出层次，最后以淡墨数次渲染暗部以及细节，以表现山体的层次感与质感。

吴湖帆《四欧堂校碑图》局部

卷云皴

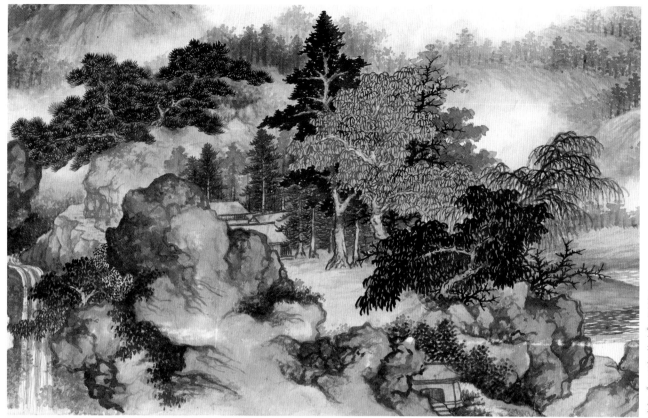

吴湖帆 《古树层峦图》 局部

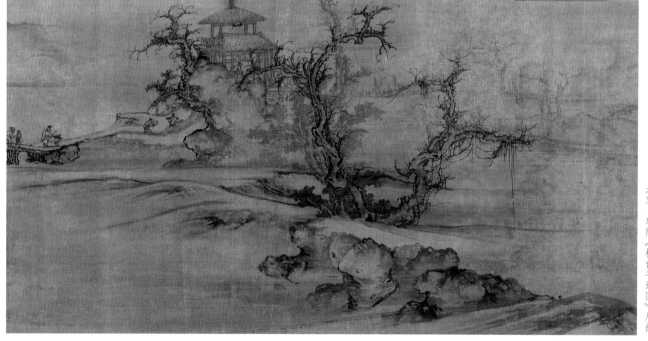

北宋 郭熙 《树色平远图》 局部

变化 **取法郭熙的卷云皴**

　　吴湖帆多取法董巨画派的画法，但也曾取法、吸收过李郭画派典型的卷云皴画法。这种皴法形似卷云，石如云动。吴湖帆往往将之与自己所擅长的青绿设色结合起来，形成一种精致典雅而更趋装饰性的画风。《古树层峦图》便将青绿画法与几种典型的宋人画法结合起来，是其特色。

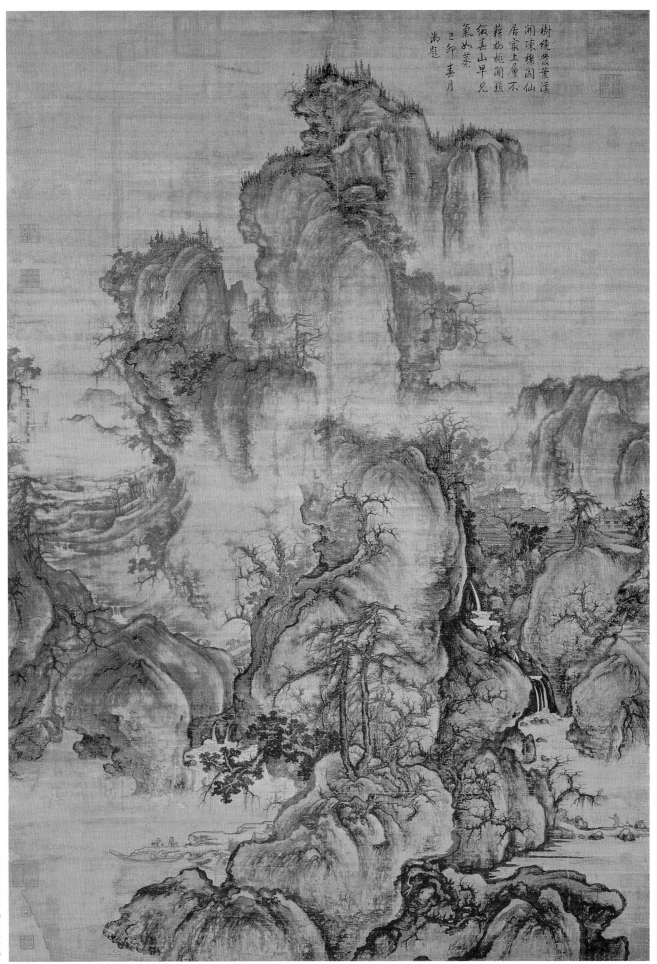

树绕茭叶溪
闲凍楊阔仙
居寂上屠不
藉枘桃阗瑌
微丢山早见
氣如蒸
己卯春月
尚题

北宋　郭熙　《早春图》

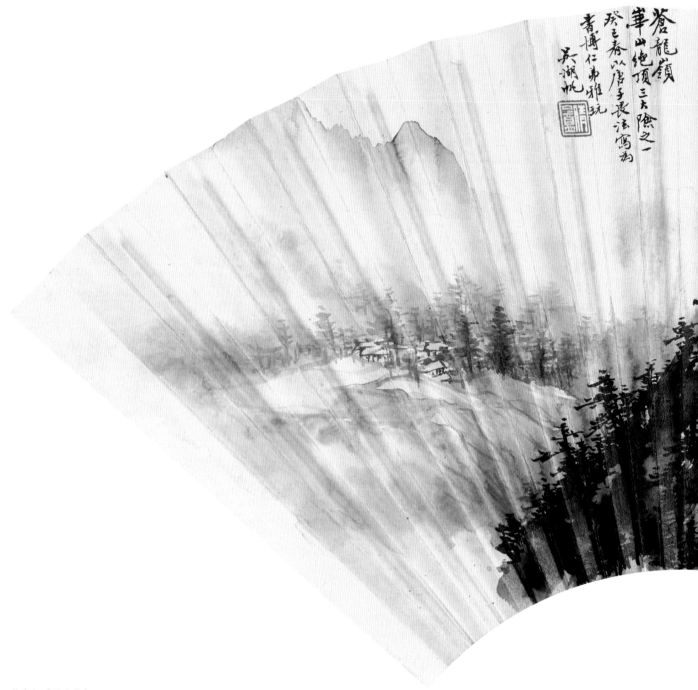

吴湖帆《苍龙岭》

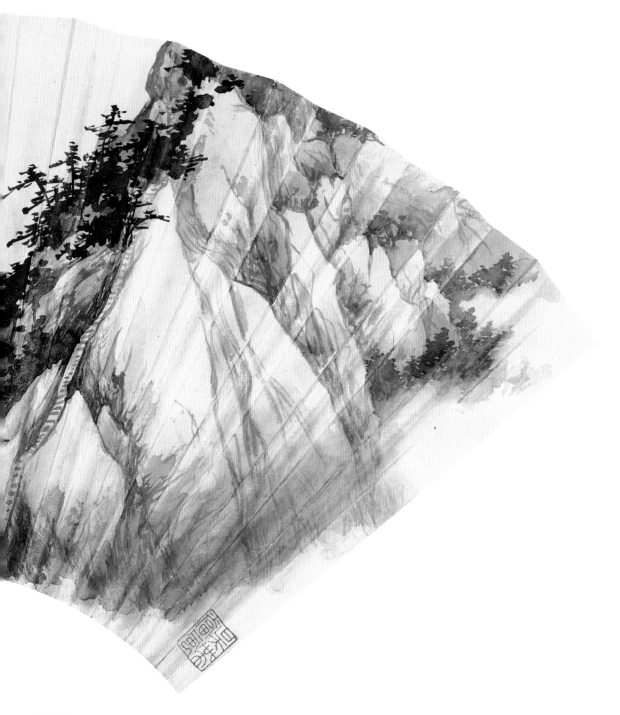

临古 **唐寅石法**

　　虽然吴湖帆的山水画受到董其昌等人的影响，更接近于南宗一脉，但是他也研习过北宗的笔墨技法。对吴湖帆影响较大的是明代唐寅，唐寅将南宋犷悍、雄奇的笔法化为细密、清秀的风貌，在不失劲道的笔法中蕴含秀润的墨韵，与吴湖帆的观念甚相契合。

　　唐寅用笔虽来自南宋斧劈皴，但是其将南宋人侧锋大笔的拖拉化作了细线，这个变化直接改变了用笔方法，由原来的侧锋为主变为中锋为主。这些线条有意无意的拼合所自然留出的白道，形成一种类似木刻的特殊肌理，别有一股光润清刚之气。吴湖帆又在这种技法上略略加入了一些李唐小斧劈皴法的笔法，即配合以小笔的侧锋，往往在光滑的石面上略加刮擦，加强了一些石质粗粝的质感。此外，吴湖帆在山石形态上也较多继承了唐寅的画法，即轮廓以勾斫为主，且棱角分明，凸显石体坚硬的质感。《苍龙岭》便是吴湖帆学唐寅笔法而出己意的杰作，画与弟子任书博。

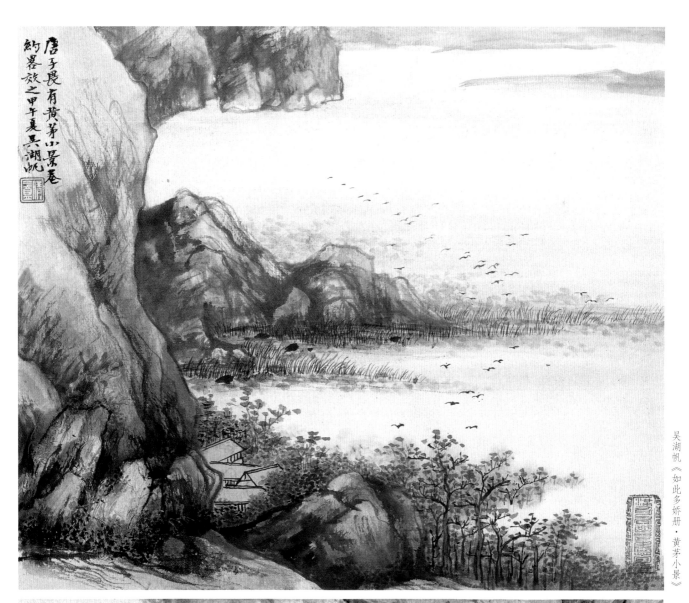

唐子畏有黄茅小景卷
約暑效之甲午夏吴湖帆

吴湖帆《如此多娇册·黄茅小景》

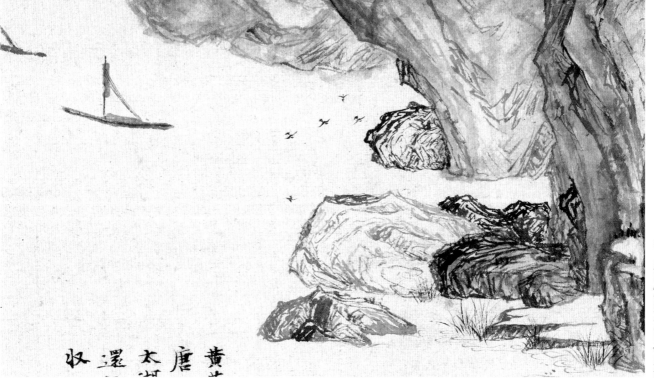

收還太唐黄

明 唐寅《黄茅小景图》局部

74

变化 对唐寅《黄茅小景图》结构的改造

《黄茅小景》是吴湖帆变化唐寅画法的作品。他截取了唐寅《黄茅小景图》的一段，并在构图上作了镜像式的翻转，并加了大量的树木点苔，同时配以屋舍等点景。此图以淡墨渲染暗部后，再以色罩染，因此比唐寅原作更为精致清丽。

变化 《梅景书屋图》

《梅景书屋图》是吴湖帆为自己画的斋名图，也是他学习唐寅画法的佳作。吴湖帆对于唐寅的学习，除了学习唐寅典型的皴法外，还有一种带有自己主观理解的画法，即减少皴笔线条的数量而只画一些纲领性的线条，这些线条与山体轮廓用笔相仿佛，但是变化更为丰富，既似勾似皴，也可以说是以勾代皴。

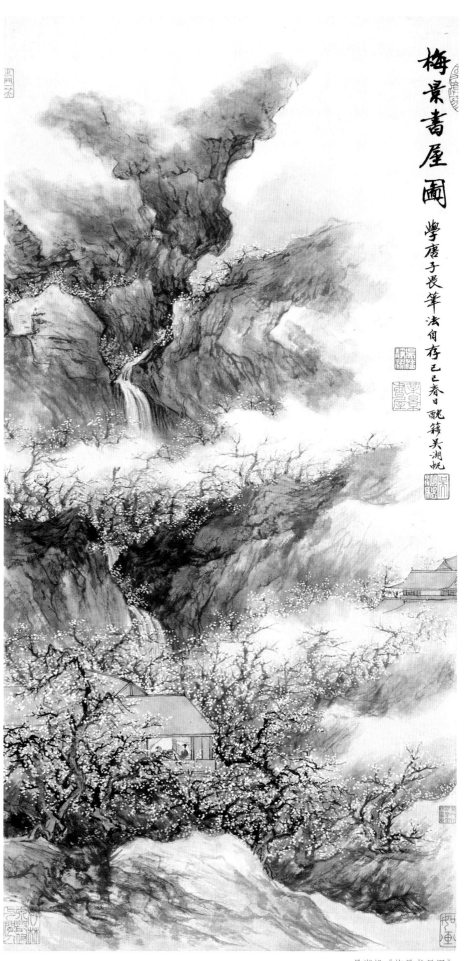

吴湖帆《梅景书屋图》

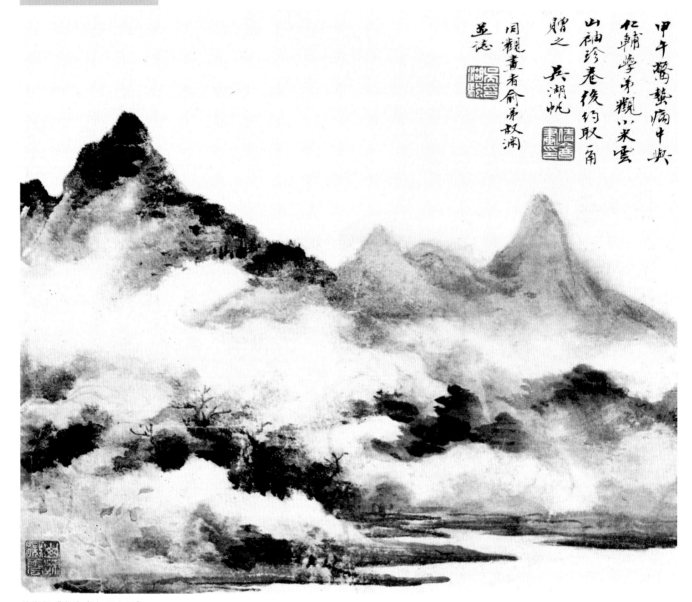

甲午驚蟄腐中與
仁輔學弟觀以米雲
山袖珍卷後約取一角
贈之 吳湖帆
同觀畫者俞叔淵
並誌

吴湖帆《仿米友仁云山图》

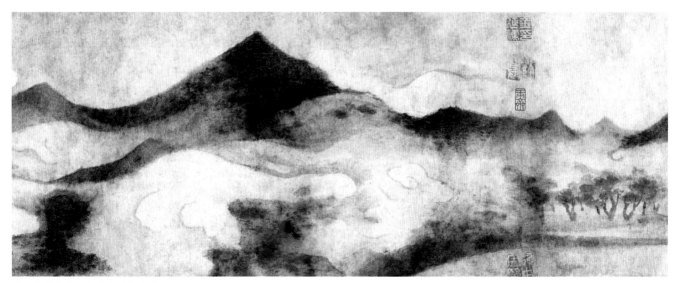

宋 米友仁《潇湘奇观图》局部

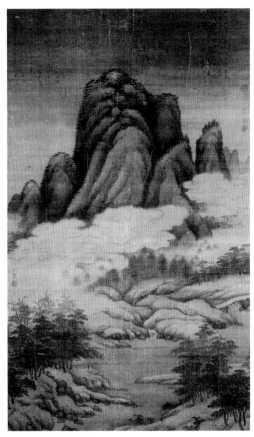

元　高克恭《云横秀岭图》

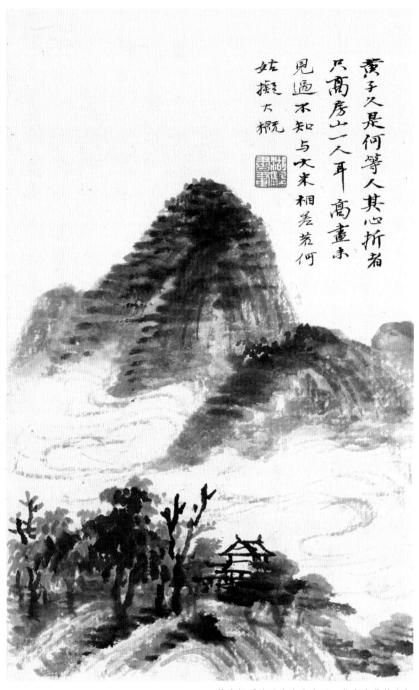

黄子久是何等人其心折者
只高房山一人耳高畫未
見過不知与大米相差若何
姑擬大概

吴湖帆《临元十家山水册·仿高克恭笔意》

取法 米点的画法

　　米芾、米友仁父子开创米点画法后，原本多用于笔墨游戏，适合小幅的表现，以显示笔墨的趣味。此法经元高克恭的发展，趋于完善，在高头大卷中亦可运用。《仿米友仁云山图》亦属小幅，与很多明清作品强调用笔的"点"法不同，吴湖帆突破了程式化表现，以淡墨点画出山体的烟岚之态，却弱化了笔笔分明的笔法，整体遂有烟水迷离之态，而又以浓墨表现前景以及远山山顶的树木。米点在此起到点缀和拉开层次的作用，可谓既见笔墨变化，又见技法特征，还有实际表现力。从米友仁《潇湘奇观图》来看，画中也并未强调笔笔分明的点法，而是注重浑融的整体效果。

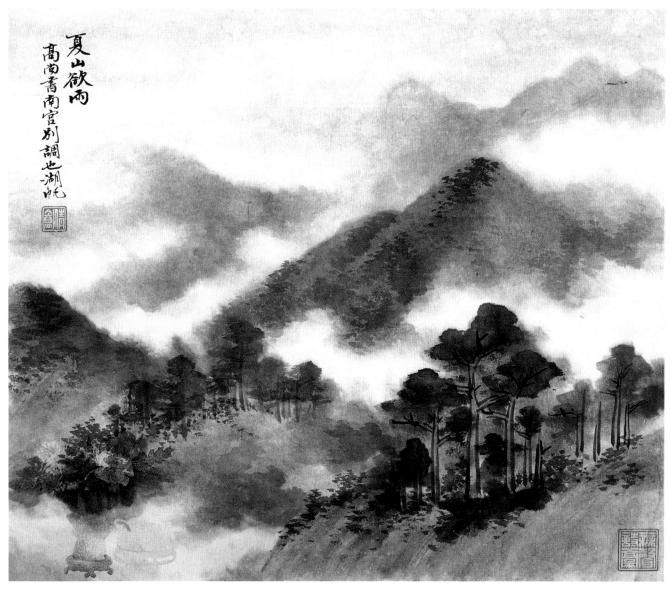

吴湖帆《如此多娇册·夏山欲雨》

取法 高克恭的米点画法

《夏山欲雨图》构图中规
中矩，点法严谨，潇洒率意
的风味虽然较少，但是颇见
整饬森严之姿，更接近元代
高克恭的画风，故吴氏自题
"高尚书，南宫别调也"，
可见画法传承的意义。

变化 米点笔法的运用

米点也可以用于局部，并与其他笔法相结合，以表示局部植被
葱茏的景象。但是用于局部，米点不可喧宾夺主，也不可与整体
画面的风格相冲突，造成突兀感。同时，也并非所有画法都能和
米点相融合，一般来说，南宗披麻皴的画法与米点笔法配合较多，
使用也比较灵活。《仿徐幼文笔意》中便将米点的笔法运用于山头。
这一运用其实也并非吴湖帆的首创，而是对董其昌和四王等人画
法的沿袭。

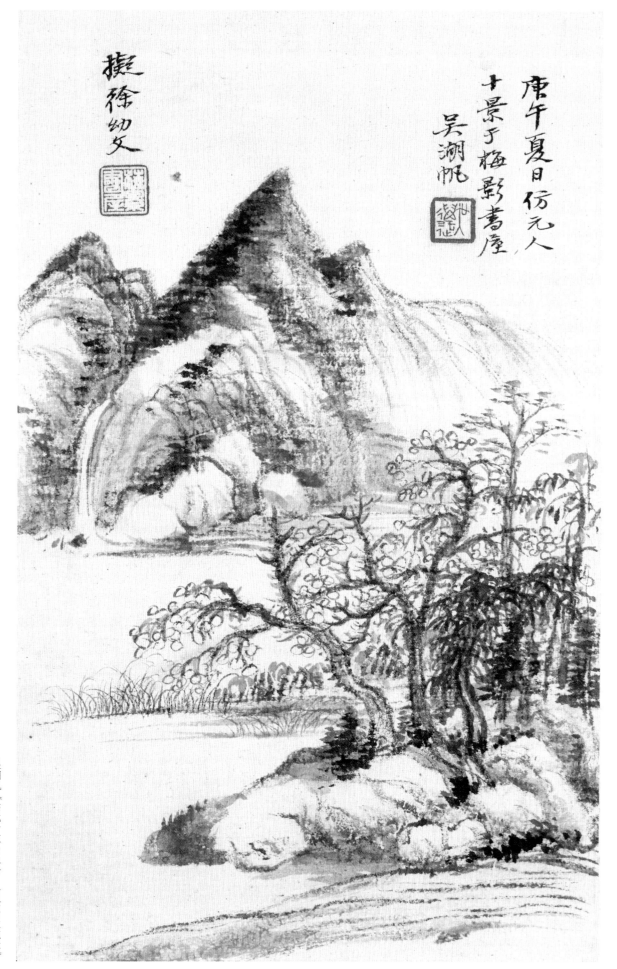

擬徐幼文

庚午夏日仿元人
十景于梅影書屋
吳湖帆

吳湖帆《臨元十家山水冊·仿徐幼文筆意》

云 水

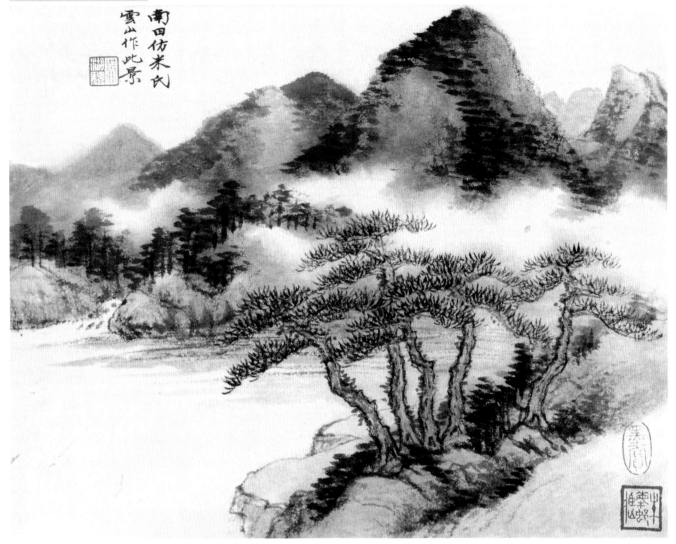

吴湖帆《云山图》局部

变化 云水的两种画法

云水的画法大体可分为勾勒法与烘染法。

勾勒法画云，多以淡墨干笔为之，形态多如灵芝，可以在无山体背景处表现，而且可以表现出一定的动态感。烘染法画云是吴湖帆画云较多用的技法，主要以山体做为背景，山体中的留白即为云雾，同时，以浓淡不同的色墨逐层烘染云层的边缘，时而边缘清晰，时而边缘模糊，遂有云层厚薄变化的效果。同时，也可以在云层周边画树木局部，如在云层上边缘画出树林之杪。如果要表现云层厚实，则树与云分界清晰，如果要表现云层单薄，则可以将树林表现得若隐若现。

画水与画云颇为相似，只是在形态上有所不同。相比勾云的立体感，画水要更趋向于平面感。同时以线条的曲折密集来表现不同的水面情况，如以疏朗的网巾纹、波折纹表现水面之微波荡漾，或以密集曲折的细线表现水流的急湍。

吴湖帆《南山积翠图》局部

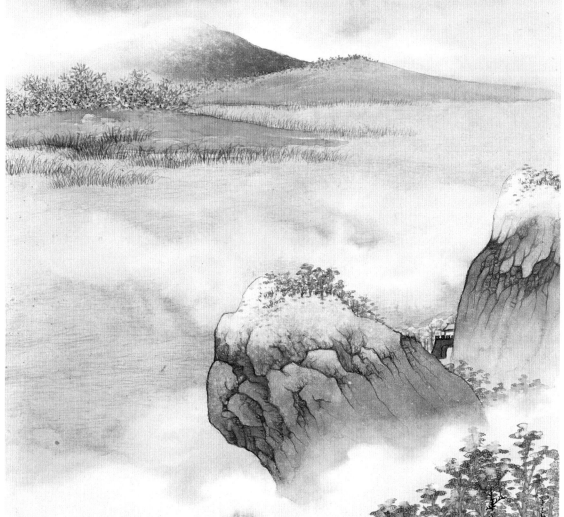

吴湖帆《潼关蒲雪图》局部

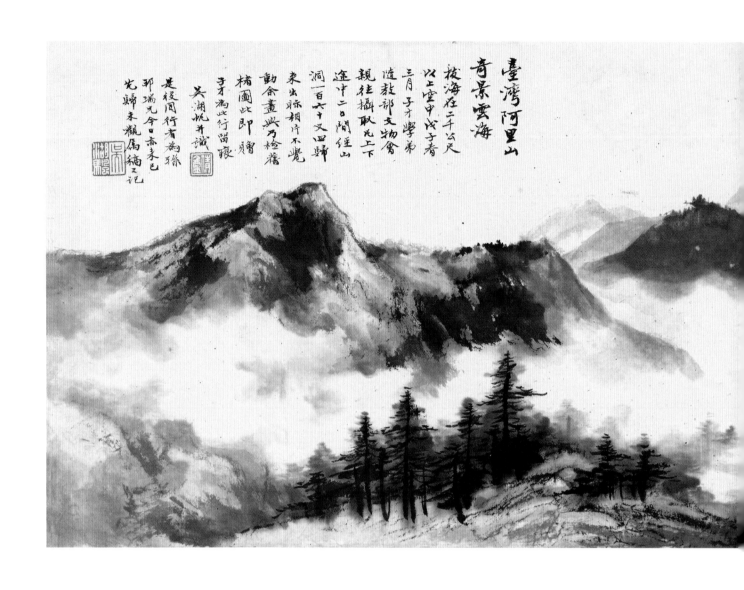

臺灣阿里山奇景雲海

拔海在二千公尺以上空中戊子春三月子才學弟隨教部文物會親往攝取无上途中二〇間經山洞一百六十又四歸來出眎相片不覺勅余畫興乃為補椿圖此即贈子才為此行留痕是役同行者為孫邛瑞先今日赤末已先歸末艤屬縮之記 吳湖帆并識

变化 浩荡的云海画法

《阿里山云海》是吴湖帆见到阿里山照片后的创作。画中云雾的造型极为丰富，有连绵无尽之感，从中可以看出吴湖帆的造型能力和驾驭画面的能力，同时这些留白而成的云又需依靠周围山石的笔墨才可以表现，这些山石的笔墨浓淡不同，见笔的皴笔和不见笔的烘染互相融合，既融洽又分明，显示出其笔墨的深厚功力。

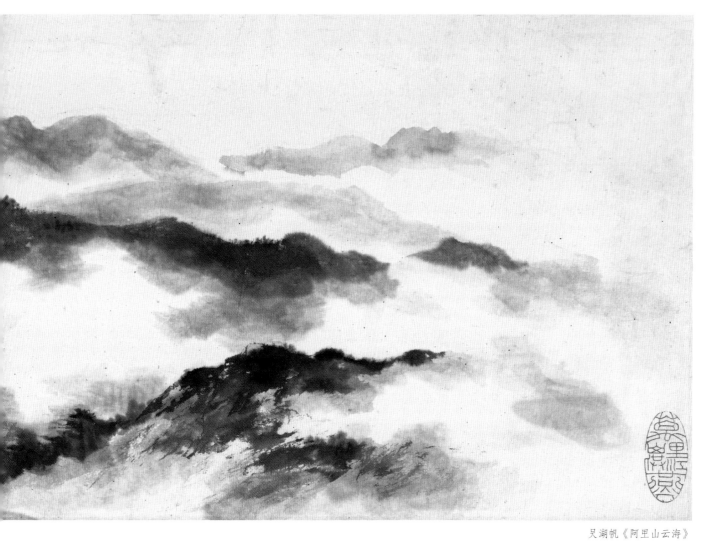

吴湖帆《阿里山云海》

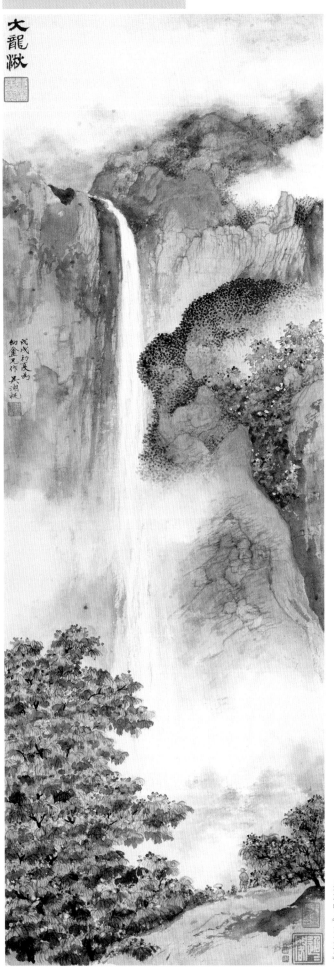

瀑布、水口

大龍湫

吴湖帆《大龙湫》

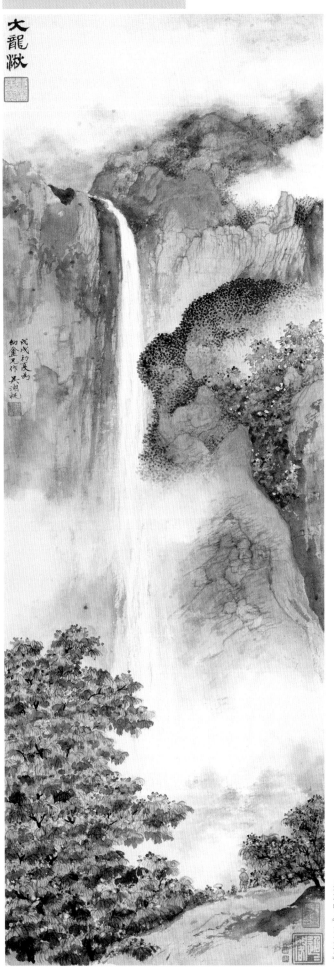

变化 **瀑布、水口的画法**

　　瀑布、水口是山水画中重要的组成部分，更是热衷于表现江南山水的吴湖帆画中常见的元素。可以说，瀑布往往是画中的水源，让人有"唯有源头活水来"的感觉，让水产生了动感，盘活了画面。如果瀑布出现在画面偏上的部分，画的时候就要纤细些，一方面是因为其在远处的关系，故而不宜过大；另一方面点出了水流的源头，并且让画面有潺潺流水的生机，又不至于动态太过激烈，如此才能让画面产生宁静的气氛。如果瀑布出现在画面偏下的位置，就可以画得宽大些，一方面位置更近，另一方面水流积势至此，动态感较强，在瀑布落到水面处可作的留白，且边缘要不规则，如此可以表现出迷漫的水汽碰撞升腾的效果。

　　元代饶自然曾提出"绘宗十二忌"，其中第四忌为"水无源流"，意思是瀑布不可乱加，也不可没有源头，感觉瀑布如同挂着的一条白布，如此既不符合自然规律，又板刻生硬，毫无灵气。此外，远处高山的瀑布也不应该直白，这既不符合自然规律，又缺乏美感。可以将瀑布处理得稍有蜿蜒之势以见动感，并以云雾遮拦以加强其含蓄的效果。

　　水口是溪水、瀑布与水面交接处的过渡，处理也不可太直白，同样也要有曲折含蓄之态，因此可以处理为阶梯式的效果，甚至可以处理为数阶，以产生水流回环的感觉，增强动感。

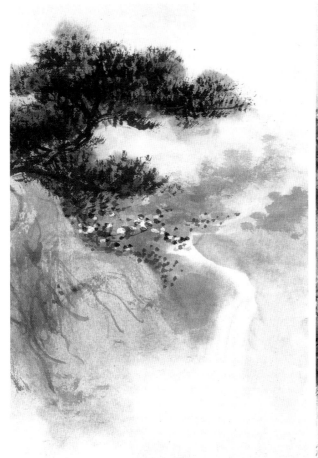

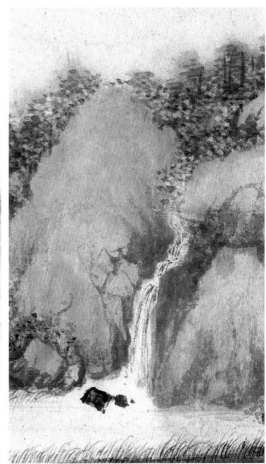

吴湖帆《南山积翠图》局部

吴湖帆《杜甫诗意图》局部

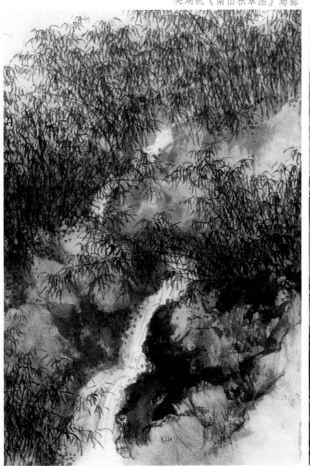

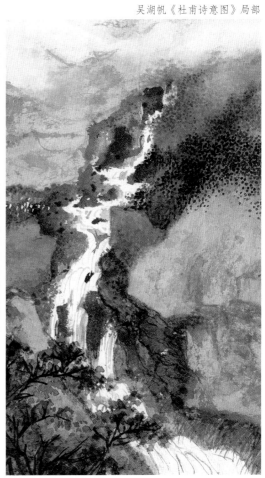

吴湖帆《如此多娇册·潇湘雨过》局部

吴湖帆《溪山秋晓图》局部

吴湖帆《数青草堂图》局部

吴湖帆《味镫室图》局部

吴湖帆《四欧堂校碑图》局部

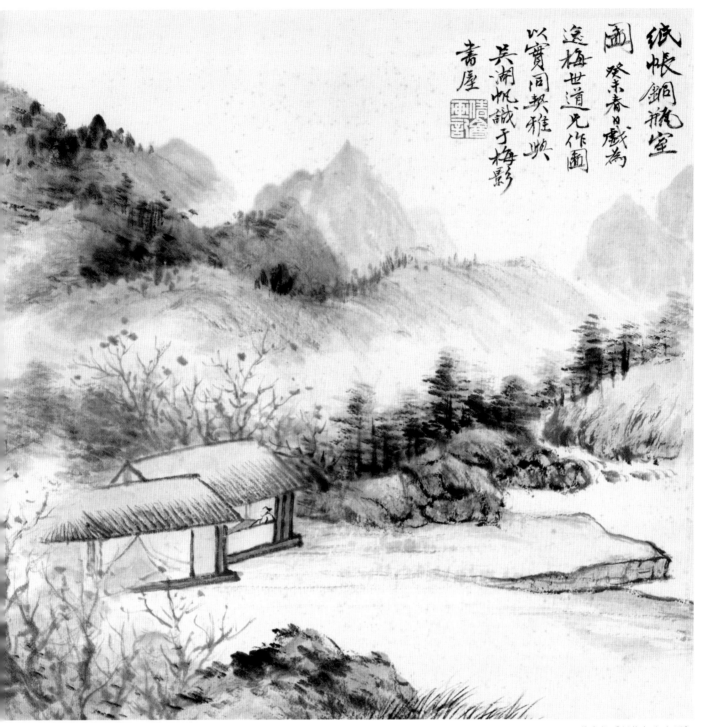

纸帐铜瓶室

癸未春日戏为
逸梅世道光作图
以资同赏雅吶
吴湖帆诚于梅影
书屋

吴湖帆《纸帐铜瓶室图》

变化 屋宇的画法与作用

　　吴湖帆的画风精致秀丽，物象整饬，整体严谨明晰，所以屋宇也多为规则的瓦房，房梁、门、窗等均挺拔结实，即便是文人隐居的小屋亦不乏规整之态，其余如庙宇、禅房、楼房、庭院、凉亭、水榭等，更是给人以精致细腻之感。这或许与吴湖帆曾涉足过界画有关，所以对于房屋的结构尤为在意，但是吴氏也绝不拘泥于此，他笔下的屋宇楼亭虽然严谨，其形象却是经过提炼而来，去除了繁复的细节而表现其大体，所以颇有简洁大方的神采。

　　吴湖帆画中的建筑均为古代风貌，屋顶较为明显，画法多以墨线立骨，分出结构部件，然后以赭石、赭墨或墨青染屋顶，再以赭石复勾其门窗梁柱。

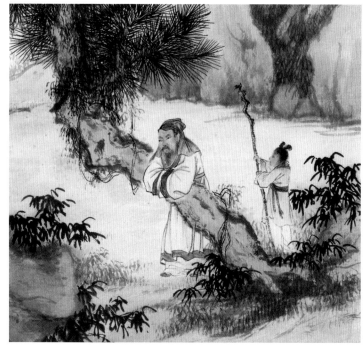

吴湖帆《抚孤松而盘桓》局部

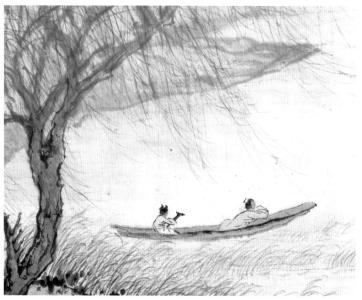

吴湖帆《晓风残月图》局部

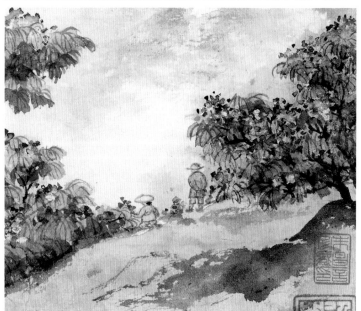

吴湖帆《大龙湫》局部

变化 点景人物

　　点景人物是山水画中的画眼所在。吴湖帆画中的点景人物多为古装装扮，身份也多为渔樵耕读，其中又以宽袍高髻、策杖徐行的文人高士为主要表现对象，造型主要取法明人。其晚年通过写生，也出现过一些现代人物的形象，如登山队员、游客、农夫等。但总体来说，吴湖帆山水画的基调多是安静恬和的气氛，属于静态的气息，所以相应的人物也多为静态的形象。

　　点景人物画法简略，多省去五官，所谓"远人无目"。衣物的设色以人物身份为准，如文人高士多以白色为主。人物之头面手脚，一般则以赭石润染完成。

青绿山水篇

　　吴湖帆以青绿山水闻名于世。青绿山水，可分为大青绿山水和小青绿山水。大青绿山水以石青、石绿等矿物质颜料为主，而小青绿山水则以汁绿、花青为主。当然，两者之间的分野有时是含混的。吴湖帆注重设色，明净清润，有一种婉约的意境。他曾在一张南宋人的青绿山水画中发现颜色丰厚多达七层，极受启发。吴湖帆青绿设色注重色彩的合理搭配，使得画面沉静而不轻浮、清透而不腻浊，技法上则采取多次薄染的方法反复上色，最后再作局部的点染，故层次细腻，变化万千。

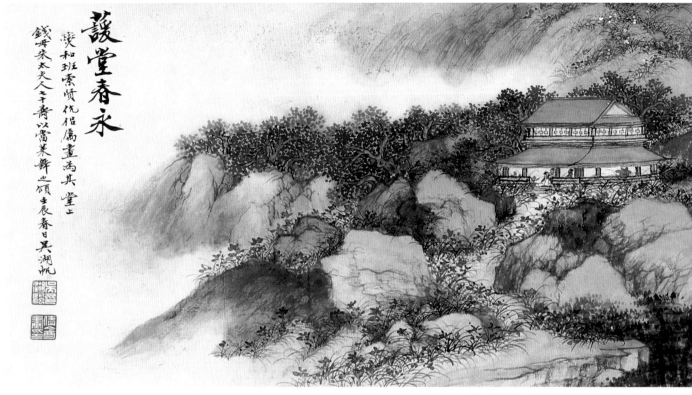

護堂春永

欽和班索憐悅侶屬畫為其堂正
錢毋氷太夫人六十壽以當萊舞之頌
壬辰春日吳湖帆

吴湖帆《萱堂春咏图》

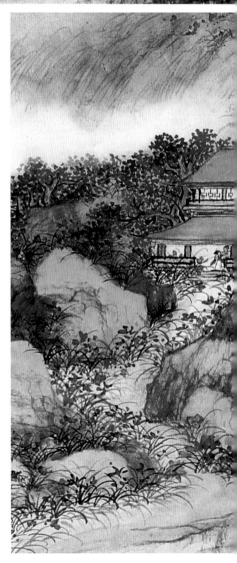

取法 小青绿设色法

吴湖帆设色别有独到之处，是其不同于一般正统派画家的特别之处。其青绿法主要从宋元之赵伯驹、赵令穰、赵孟頫处取法，又取清初王鉴之法，加上传统的笔墨功夫，形成了水墨与青绿浑融一体的风貌。《萱堂春咏图》以淡墨画山体，皴染山体暗部，空出山体以待上色。吴湖帆以浓墨表现树木植被，然后以赭石或汁绿染出底色并烘染出云烟之态，干后则在山体大块处染三绿、四绿等矿物色。上时不可一次上足，否则容易有腻厚之弊，所以需要多次薄染，才有水润清亮、莹然光洁的质感。然后在山石亮部润染二绿、头绿或石青，表现出山体的层次。而为矿物颜料覆盖的山石，局部可用汁绿或花青勾勒醒出，最后以深色画出山间的草木花卉。

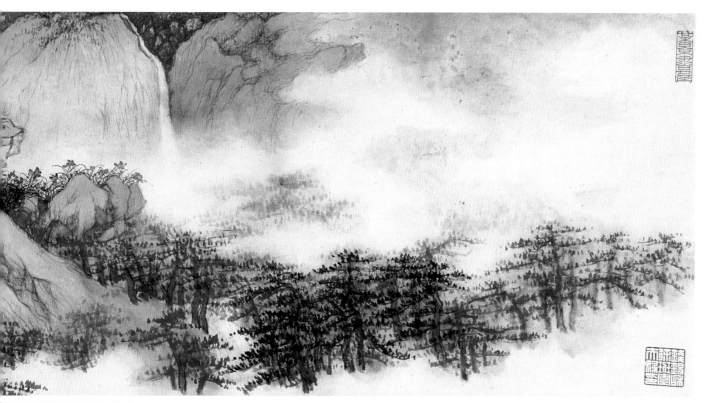

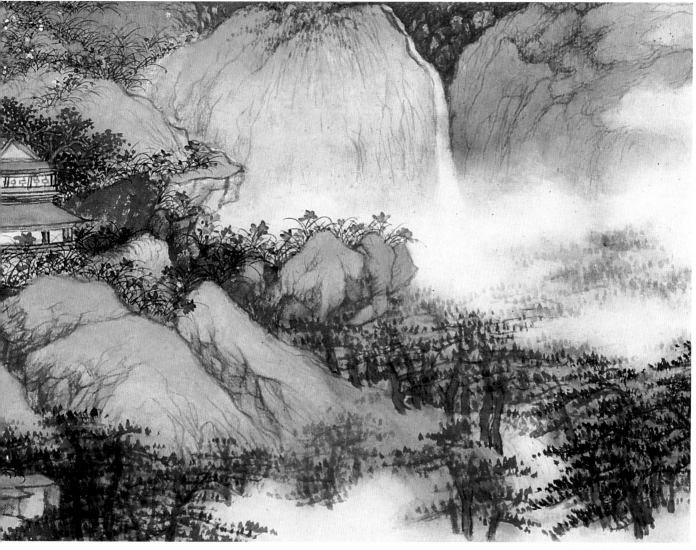

吴湖帆《萱堂春咏图》局部

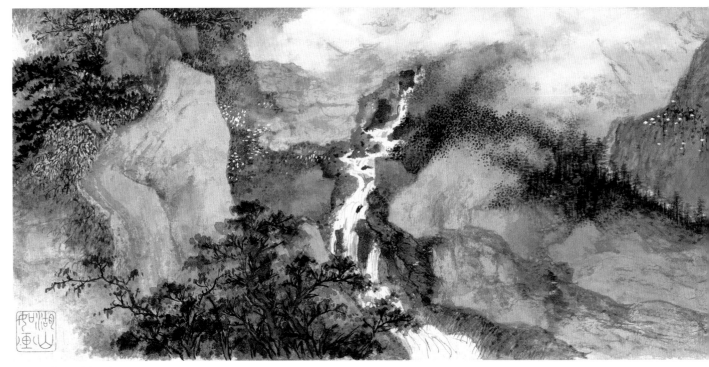

吴湖帆《溪山秋晓图》

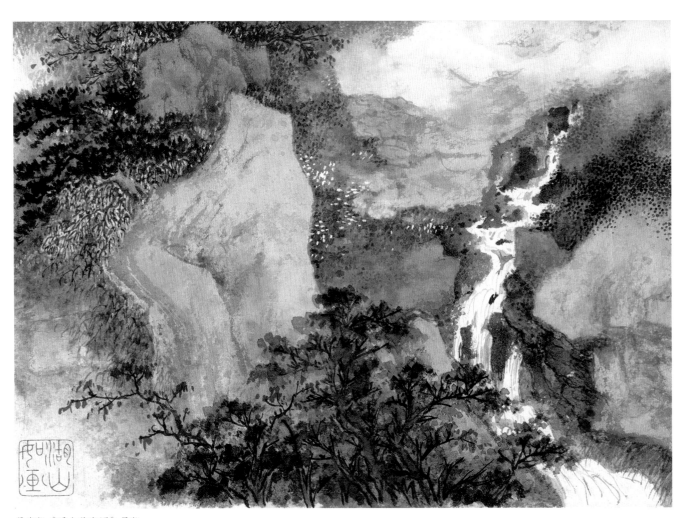

吴湖帆《溪山秋晓图》局部

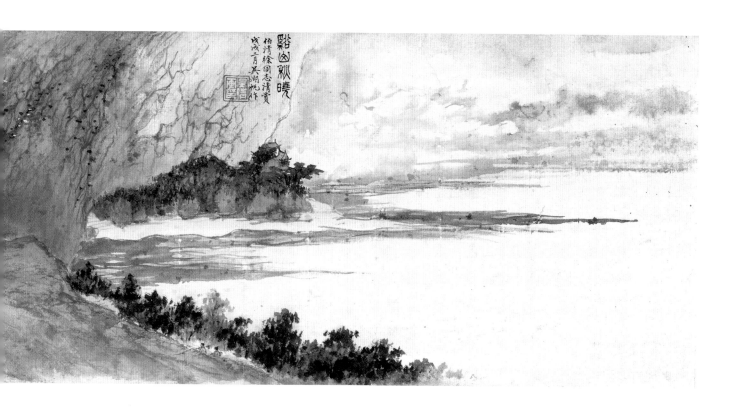

变化　《溪山秋晓图》

《溪山秋晓图》以淋漓的皴笔画出几块主要的磐石，留出大面积的空白以待之后染以石青、石绿。吴湖帆以细笔皴出石壁后，以墨或赭墨画出坡渚，并渲染暗部以及画面层次较远处。染青绿时先以赭石或汁绿染底，然后将石绿颜色分数次敷染，并趁画面未干时冲洗色彩，合理利用色彩的不均匀以表现水汽氤氲的弥漫感。

吴湖帆在熟纸上画远山时，先以淡墨大笔横扫出山峦，等半干之际，再用清水冲，让色彩与清水自然渗化，再根据需要以小笔进行修补分染，干后自然有烟岚飘逸之姿态。图中的远山和山间云气便是以此法表现的。色彩以多次淡染为主，要形成色彩之间的微妙变化，不仅靠水与色的交融冲撞，还可以用一些近似的颜色如花青、汁绿、石青、螺青等颜色掺入水中，并冲染原先的颜色，造成斑驳迷离的效果以增加画面层次。

此图中景处的石头顶部以小色点积成色块，与小树林结合在一起，弱化了石头的轮廓，避免了石块造型的板刻。最后以白色点缀画面，以表现山中明亮的野花，缓解了画面山石的厚重感。

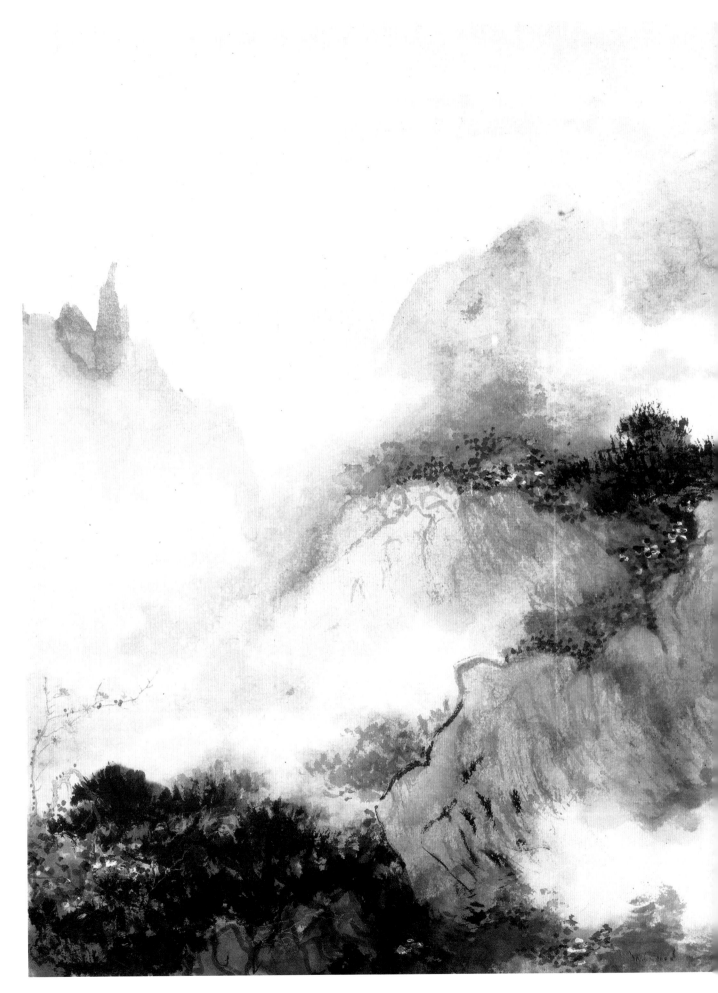

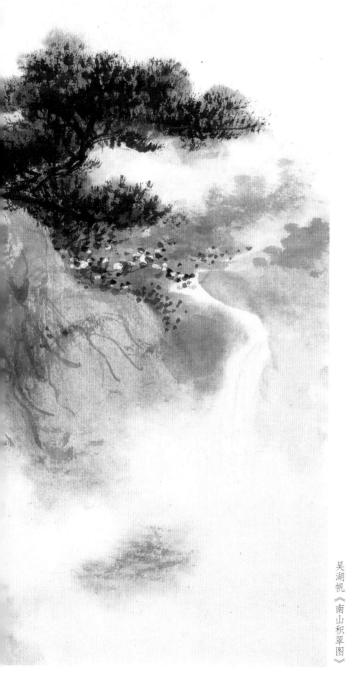

庚子十月正值
遐庵文丈八十寿 吴湖帆写
南山积翠图寄祝

吴湖帆《南山积翠图》

变化 **熔浅绛与青绿于一炉**

《南山积翠图》为吴湖帆画与叶恭绰，贺其八十大寿的佳作。此图是吴湖帆熔浅绛与青绿于一炉的佳作，也可看作是其特有的画法，格近小青绿。这路画法并不太倚重青绿设色所带来的典雅厚重，而是突出笔墨的表现。某种程度来说，可以说不再是特意显露青绿设色的分量，而是将其与浅绛融合一起，主要利用矿物色提亮画面，加强了其透明鲜亮的特性，而弱化了矿物色彩所具有的覆盖性质，所以山石的皴擦都较明显，有些青绿设色稍重处，底下的皴擦带有一种底纹肌理的效果。

这类作品虽然以笔墨为重，但是由于青绿画法需要有洁净的感觉，因此笔墨不宜太多，总之要避免色墨相污所造成的肮脏感觉。

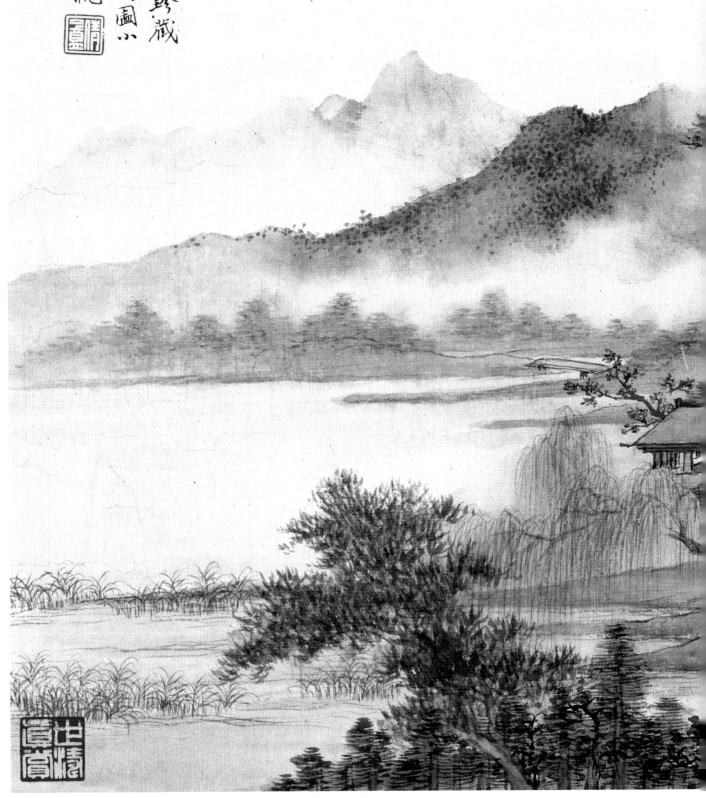

咪鐙室

樸堂宗兄有道珍藏
漢池陽宮鐙屬圖小
冊甲午春吳湖帆

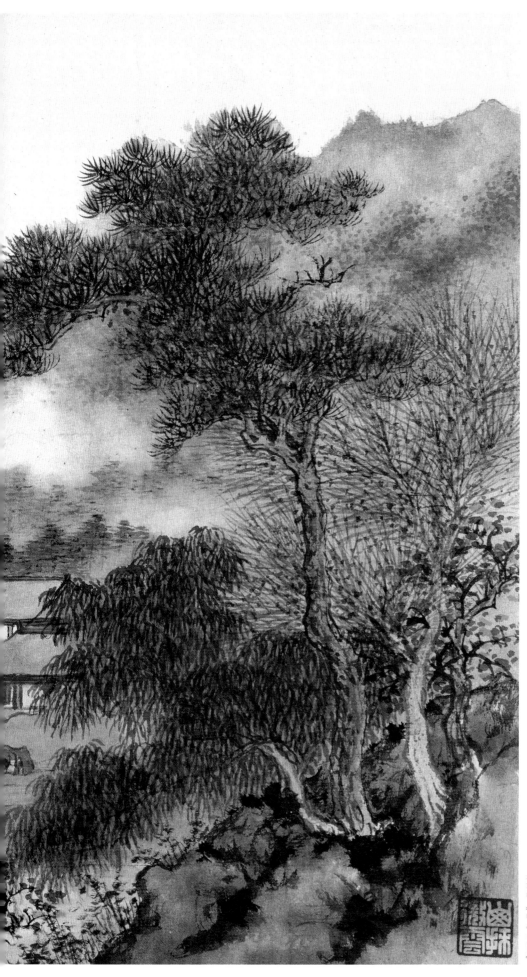

　　《味镫室图》是吴湖帆画与吴朴堂的斋名图，也是吴湖帆融合青绿与浅绛画法的一件作品。这里的青绿不单用石青、石绿等石色，而是加大了花青、汁绿等透明色的比重，有一种苍翠欲滴的感觉。因为透明色的关系，所以画面渲染较为柔和，别有通透之感，也不会遮盖和污损笔墨，即所谓"笔不碍墨，墨不碍色"。

吴湖帆 《味镫室图》

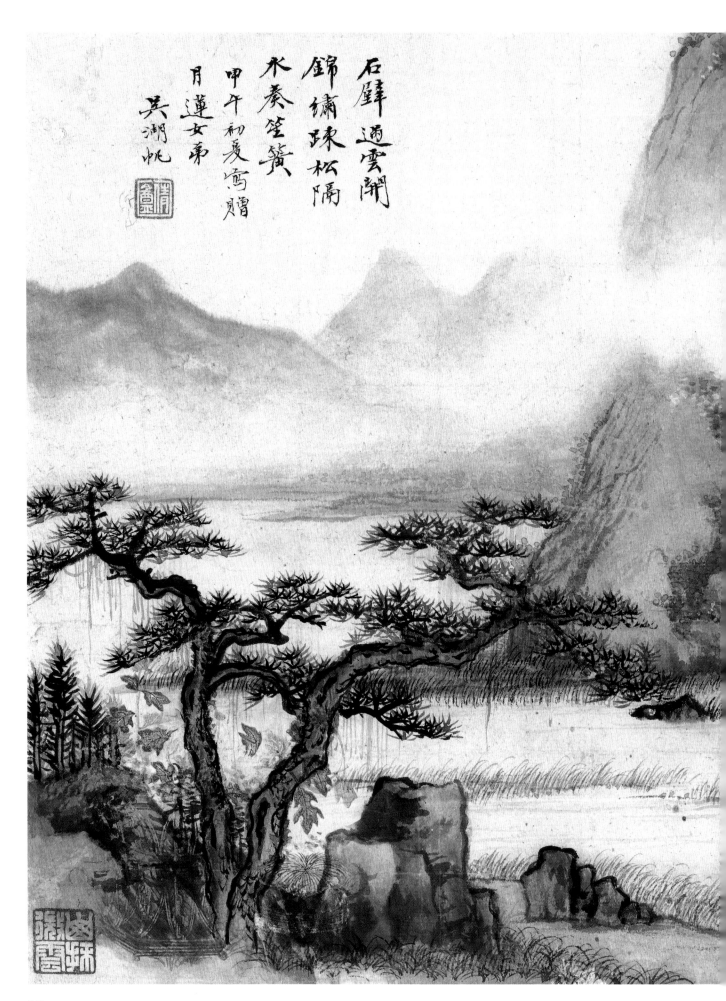

石壁遏雲開
錦繡踈松隔
水養笙簧
甲午初夏寫贈
月蓮女弟
吳湖帆

98

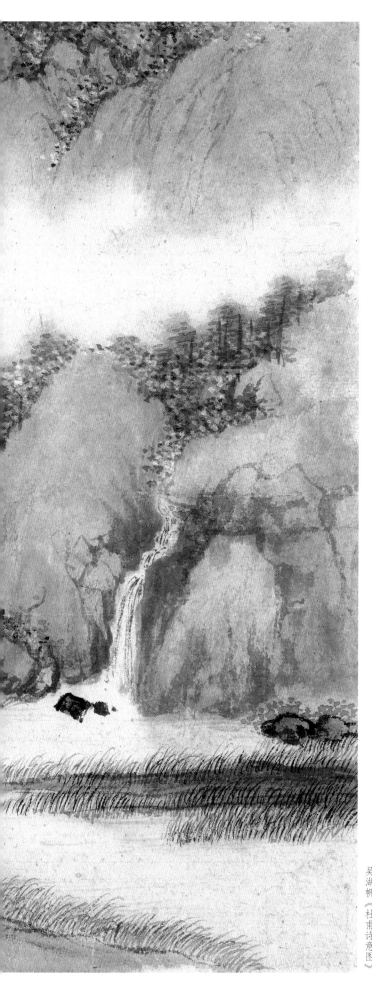

吴湖帆《杜甫诗意图》

变化 《杜甫诗意图》

此图虽然以南宗披麻皴笔法为主，但是内容较为简洁，既可以以浅绛染色，也可以用青绿法设色。吴湖帆在这里先以淡墨微染暗部，再以汁绿轻染底色，最后用汁绿与较薄的石绿互相配合染成。因为汁绿色属于透明水色，故有恬淡清新之感，并以淡墨浅色画出远山。最后根据需要画出小树水草，并以矿物色点出树叶以示林木葱茏，既色彩丰富，又营造出整体洁净透润的效果。

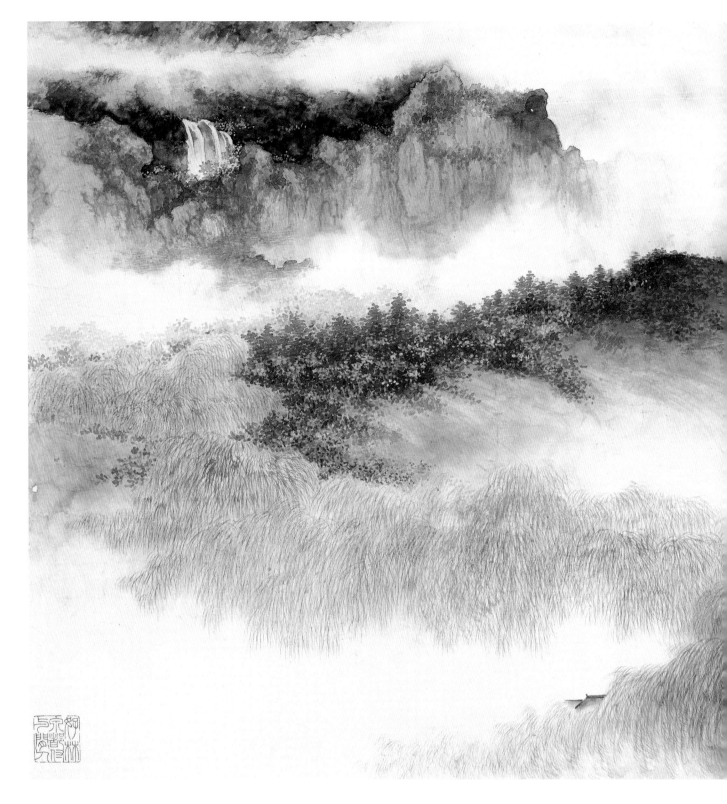

变化 《春柳泛舟图》

　　《春柳泛舟图》在吴氏作品中属于尺幅较有规模的一幅作品，也很见其青绿山水技法的功底。柳树为画中主要植物，有轻柔曼妙之姿态。由于枝条的繁密交织，营造出一种水村边春风和煦、水光潋滟的景致。中景植被丰茂、浓荫森森、繁花点点。远景则烟雾幽暗迷茫，尤显飞瀑之光洁，一派世外桃源的景致。

　　此幅整体皴法幽淡，前后景皴法不一，前景以董巨笔法为主，后景则以李郭画派画法为主，杂以赵伯驹等青绿画法，以植被、云气等作为过渡，巧妙将其融为一体，毫无突兀生硬之感。

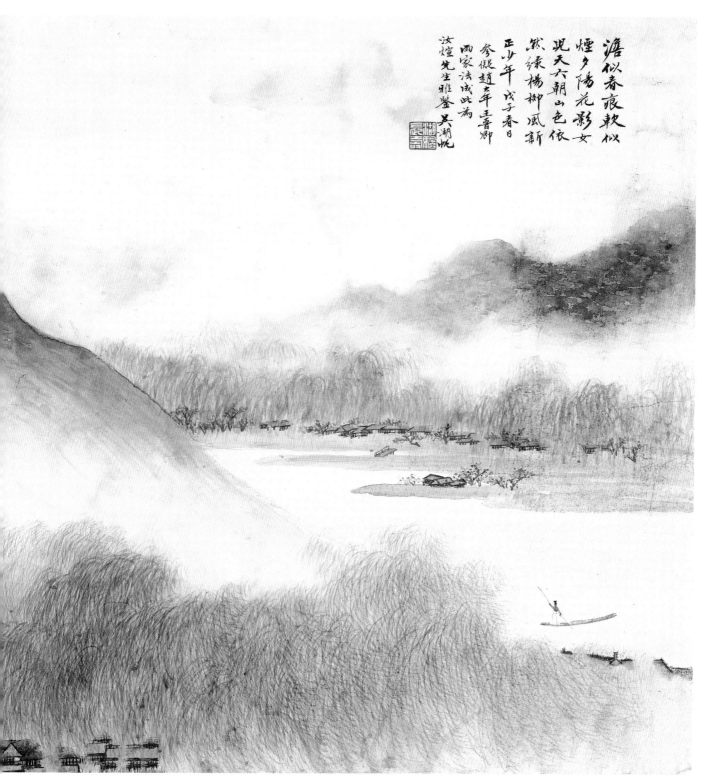

滟似春痕软似
烟夕阳花影女
觇天六朝山色依
然绿杨柳风新
正少年戊子春日
参微赵六年王晋卿
两家法成此为
汝煊先生雅鉴 吴湖帆

吴湖帆《春柳泛舟图》

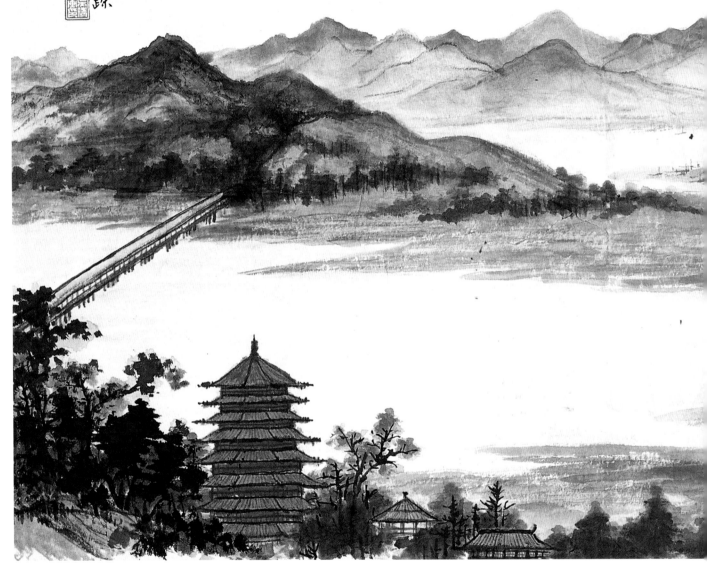

六和塔俯瞰
钱塘江大桥

一九五九年四月廿日游踪
归越半月记 吴湖帆

变化 **少见的写生作品**

　　《六和塔俯瞰钱塘江大桥》是吴湖帆作品中不多见的写生作品。吴湖帆的写生作品主要出现在20世纪50年代中后期以及60年代早期，正是画家创作的巅峰期，其个人风貌完全成熟，技法臻于纯熟。

　　此图皴擦有度，点染森然严谨又极见洒脱，生纸的特性又将画中墨韵衬托得淋漓尽致。一般来说，为了渲染效果，吴氏早期的青绿作品多用熟纸，经过层层渲染，画面有富丽堂皇的气象。而此图采用生纸，故一改青绿山水的染色方法，以汁绿、花青等透明色代替原本的矿物色渲染中远景的山体，并在此基础上薄罩一层石青石绿，形成透明清雅、饱满滋润的效果，富有时代朝气，是吴湖帆热情讴歌祖国山川的

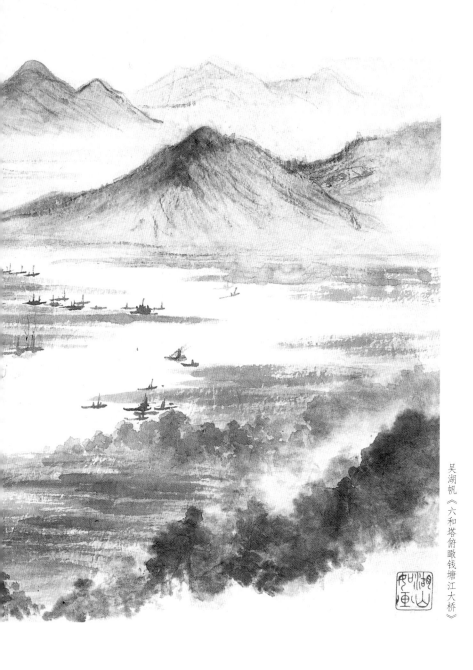

吴湖帆《六和塔俯瞰钱塘江大桥》

用心之作。

　　图中山体以披麻皴表现为主，皴笔疏朗而结构严谨，树木全以各种大小不一且浓淡干湿变化丰富的点笔画出，墨色淋漓滋润又见层次分布。坡渚则不加勾勒而用赭墨直接画出，用笔稳重，中侧锋并用，随着笔中赭石色水的变化巧妙利用笔尖、笔腹、笔根，行笔连写带拖，略见飞白以表现沙地的质感。类似的结构、树木、坡渚和山体都与董巨画派笔下的江南山景颇有相合处，最后再以浓墨点画江上舟船以增加生活气息。全画构图开阔，意境清远，笔致松灵洒脱，笔墨变化多端，敷色清丽明快，似乎全是传统的画法，细看却又有吴湖帆的自我风格。谢稚柳曾评吴湖帆的画风"似古实新"，可谓的论。

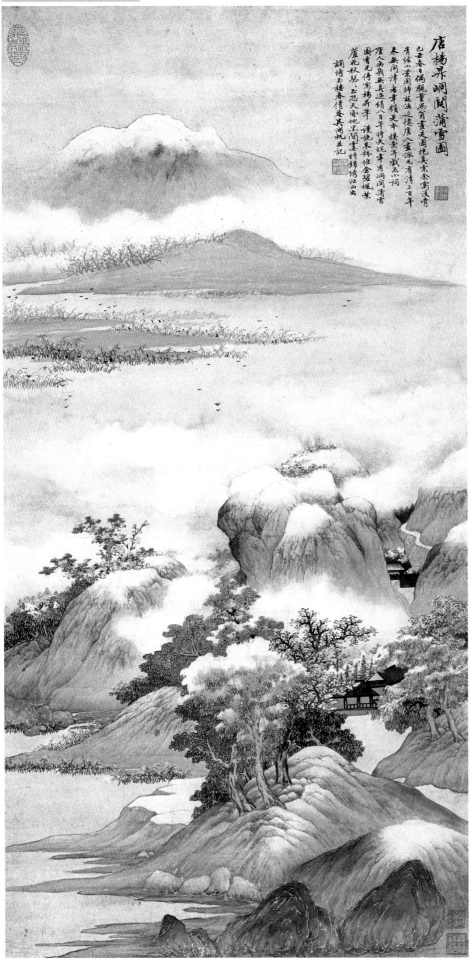

唐杨昇峒关蒲雪图
己巳春日偶过董宜阳宅见
青绿泼墨山帅城道忆唐人画派尚有清三百年
未无闻泽者辛酉是年戌申小词
居金戎歌来真逸侗八月午持大晚率有峒关蒲雪
图君见传寄杨界率 谨施末韩坦金铭枫�ं
芦花秋岁二乙恶天帝地界阔霞青锦锈江出
调倚玉楼春倦卷吴湖帆丑记

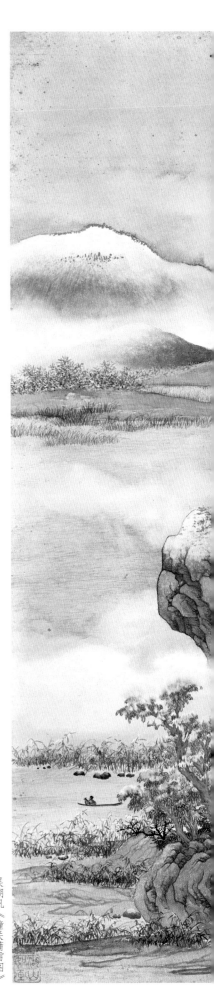

吴湖帆《潼关蒲雪图》

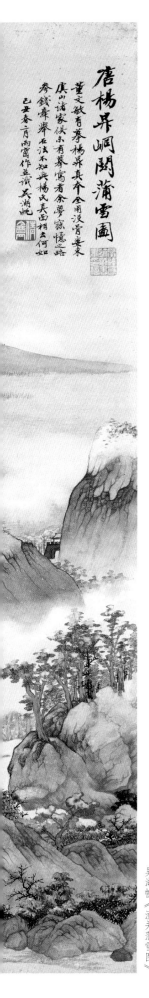

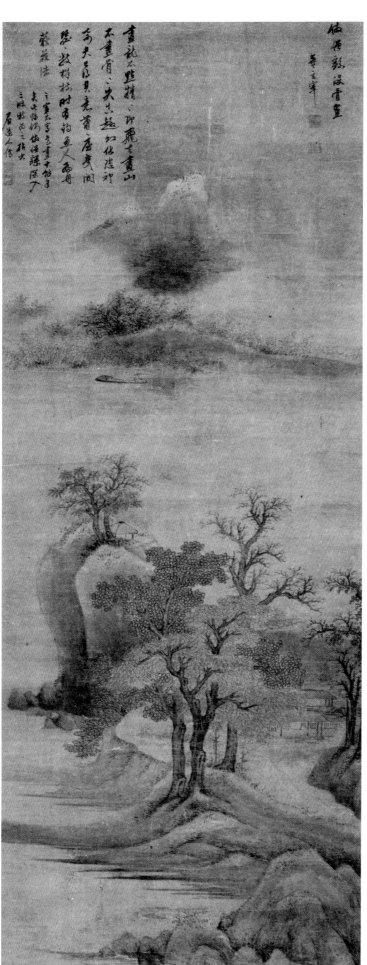

取法 追溯唐人的大青绿画法

　　吴湖帆曾创作过两幅《潼关蒲雪图》，都是意仿唐代杨昇的画笔，创作于同时期，也都属于大青绿的画法。所画虽然是雪景，却五彩斑斓，灿烂若锦，格外有富丽堂皇之气。这种画法墨线勾勒较少，且无皴笔，所谓"没骨画法"，即唐人杨昇之法。他在题跋中提及这种画法学习的是董其昌所认知的杨昇画法，董其昌也的确有类似的画作传世。但吴湖帆在此只是托古之名，所以技法上并未完全沿袭董氏之法，他还加入了元代钱选的笔法，突出了轮廓，并将勾勒与皴擦与重色互相融合，在山顶留白或施白粉以表示雪意，最后以金粉勾勒局部，有金碧辉煌的效果，可谓博取众长，熔于一炉。

吴湖帆《潼关蒲雪图》

明 董其昌《潼关蒲雪图》

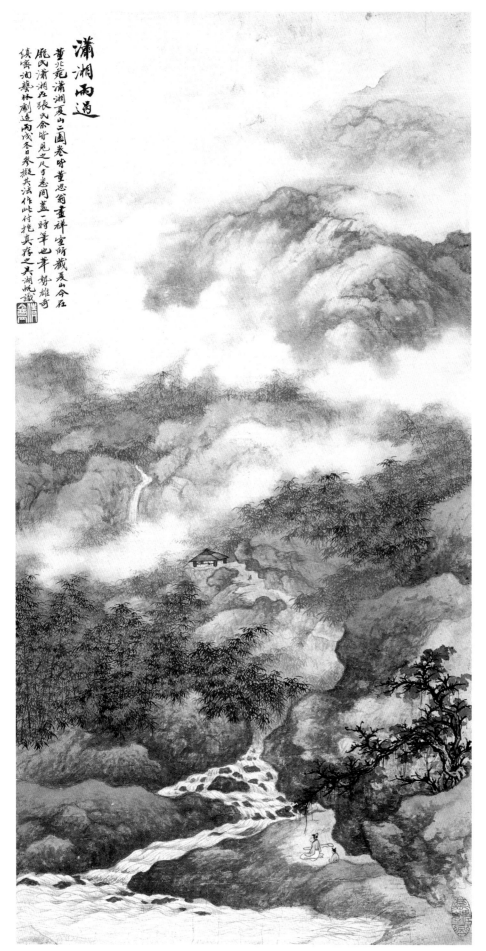

吴湖帆《潇湘雨过图》

变化 《潇湘雨过图》

　　此图山体与杂树的笔法近似北宋李成、郭熙，皴擦多在石头凹陷转折处，且分布较为密实。山体上所施的青绿较淡薄，所以也不会掩盖底下皴擦的笔墨，近景处以浓墨绘就的竹林虽饱有森然之感，却也容易造成局部的闷塞感，吴湖帆别出心裁地将石青施于竹林上，一举破除了原本浓墨绘制的竹林所产生的闷塞感，反而带来了典雅古拙的意味。

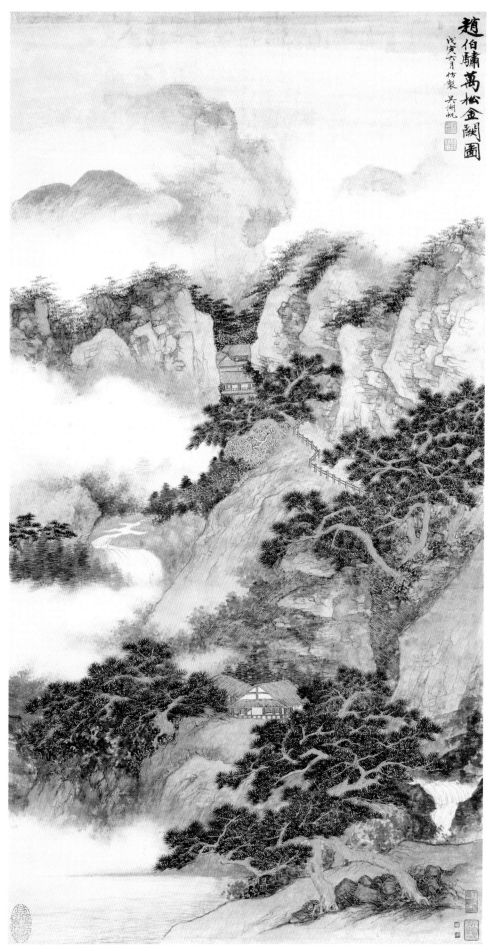

取法 对赵伯骕的取法与改造

此图学赵伯骕青绿法，画面青绿色块面积较大，皴擦较少。松树的针叶浓密紧实，纯以浓墨画出，有点醒画面的作用，故不再染色。

山石先以淡墨勾出大概，轮廓造型分明，全以勾斫之笔为皴，属于典型北宗风貌，然后在暗部略事渲染，以赭石染一二次做底色，干后则填以石绿。石绿也不可一次上足需要分数次薄染，才有明亮的润泽厚实感。染色后石青、石绿等矿物以色勾勒局部，以强调山体轮廓结构，最后再勾以金粉。

吴湖帆《万松金阙图》

图书在版编目(CIP)数据

吴湖帆山水技法图解/宫力编著；吴湖帆绘. --上海：
上海书画出版社，2020.5
（大师课堂）
ISBN 978-7-5479-2295-8

Ⅰ. ①吴… Ⅱ. ①宫… ②吴… Ⅲ. ①山水画－国画技法
Ⅳ. ①J212.26

中国版本图书馆CIP数据核字(2020)第048215号

吴湖帆山水技法图解

宫　力 编著　吴湖帆 绘

责任编辑　　苏　醒
审　　读　　雍　琦
封面设计　　国严心
技术编辑　　包赛明
摄　　影　　李　烁

出版发行　　上 海 世 纪 出 版 集 团
　　　　　　上海书画出版社
地址　　　　上海市延安西路593号　200050
网址　　　　www.ewen.co
　　　　　　www.shshuhua.com
E-mail　　　shcpph@163.com
制版　　　　上海文高文化发展有限公司
印刷　　　　苏州工业园区美柯乐制版印务有限责任公司
经销　　　　各地新华书店
开本　　　　889×1194　1/16
印张　　　　7
版次　　　　2020年5月第1版　2020年5月第1次印刷
印数　　　　0,001-3,000

书号　　ISBN 978-7-5479-2295-8
定价　　56.00元

若有印刷、装订质量问题，请与承印厂联系